JN116545

デザインの本質

田中一雄

はじめに

「デザインとは何か」、この永遠ともいえる「問い」は、私がデザインの道を志して以来、常に問い返してきたものだ。

戦後日本のデザインが、その立ち位置を明らかにしてから、すでに七〇年あまりが過ぎた。その歴史は、私たちGKデザイングループの歩みとも符合するものだ。国際デザイン運動を含む大きな流れの中で、私たちは常に「デザインとは何か」を考え続けてきた。

そして今、デザインは大きな拡がりの中にある。それは、デザインの対象が「モノ」から、「コト」へと展開したことに起因する。従来のデザインは「芸術的センスをもって色と形を考える行為」と捉えられてきた。このことは決して間違いではない。しかし、今やそれだけがデザイン活動とは言えない時代を迎えている。デザインは「専門性の高い表現行為」から、「創造性に基づく発想行為」

3

へと「拡大」した。そこでは、「イノベーション」や「ソリューション」が大きなテーマとなり、産業社会との結びつきを強めている。また、国際社会において、「テクノロジー」や「ビジネス」などを包含した概念として捉えられ、デザインを国家成長戦略の根幹に据える国々も少なくない。

デザインは「モノとコト」の両面に展開する概念であり、どちらか一方が重要ということではない。現在の傾向として「コト」への比重が高まっていることは否めないが、「モノ」の価値の再評価が起きていることも事実である。この「モノ＝ハードウェア」の「質」を再発見することもまた必要であろう。デザインとは本来「総合的かつ創造的な行為」である。それは、デザインの原点的な歴史を紐解いてみても明らかだ。

デザインは、過去に固執するものでもなく、一方で過去と決別するものでもない。デザインとは「創造性をもって社会全体の『より良い明日』を拓く行為」と言えるだろう。そこには、これまで蓄積されてきた質の高い造形への取り組みや、現代社会の問題を解決するイノベーション、さらには人に喜びや安寧を与える

4

心の働きまでも含まれる。その総体がデザインなのである。そして、これこそが「デザインの本質」であると思う。

私は本書の中で、デザインに対する多様な解釈を、極力客観化したいと考えた。そして、明日のために過去を振り返るとともに、現代社会に生きるGKデザイングループの行動規範を問い直した。本書は、私たちのアクティビティを通じて、「未来に生きるデザインの本質」を考えるものである。

読者が、本書をとおして、複雑化するデザインの諸相を客観化し、明日への展望を少しでも見出して頂けたならば幸いである。

二〇二〇年八月　田中一雄

GKデザイングループは、1952年に東京藝術大学の小池岩太郎門下であった榮久庵憲司ら学生グループによって創設された。インダストリアルデザインを中心に出発し、環境デザイン、コミュニケーションデザイン、インタラクションデザイン、リサーチ＆プランニングなど幅広い領域をカバーし、現在国内8社、海外4社の計12社によって構成される。高い専門性と領域を越える国際的なチームワークによって、ものごとの本質を追求し新たな価値を創造する総合的なデザイン会社である。

目次

9

第一章

今日のデザインとは

「デザインとは何か」この問いは、時を超えて語られ続けてきた。そして今、「デザイン」はさらに大きな拡がりの中にある。私たちは、その言葉の意味や役割について、正しく理解しているのだろうか。まずは、日本におけるデザインの現状や認識について考えてみたい。

一 日本におけるデザインの認識

デザインとは何か

デザインという言葉を聞いて、あなたは何をイメージするだろうか。多くの方は、ちょっとシャレた色や形を思い浮かべるかもしれない。もちろん、それは間違いではない。しかしそれはデザインがもつ役割の一部であるということを認識しておきたい。現在、「デザイン思考」や「デザイン経営」といった言葉に代表されるように、あらゆるところで「デザイン」が用いられ、人の行動や企業のサービス、社会貢献など、デザインが示す意味合いが大きく拡大している。

2018年に経済産業省・特許庁による『「デザイン経営」宣言』が公表されたことにより、企業経営においても「デザイン」が語られはじめ、一つのうねりともなっている。これまでも、経営者とデザインをつなぐ必要性は再三叫ばれてきたが、国政に反映されてきたとは言い難かった。国においてさえ「デザイン」は色と形の創造として捉えられ、経営の根幹とは結びついてこなかったのである。そのことは、「デザイン」がクールジャパン政策の一部となり、その存在価値が見えにくくなっていったことにも表れている。クールジャパンにおける「デザイン」は、日本の生活文化や社会風俗を表現するものとして扱われ、アニメコンテンツやファッション、衣食住、サービス、地域産品などが主な対象となっている。その中に、デザインが組み込まれた状態は、本来のデザインの役割と比べてあまりにも狭く、基幹産業を含む総合的政策としてのデザイン認識は見えない。そうした中、『「デザイン経営」宣言』によって、ついに光を浴びる。しかも、従来の「デザイン」の意味を超えたものとして社会に発信された。その結果、ようやく「デザイン」は経営の重要な要素として認識されるに至っている。

しかし、「デザイン経営」あるいは今日の「デザイン」について、果たしてそれは正しく理解されているのだろうか。おそらく、企業経営者の多くは未だに「モノの色や形を創ること」がデザインと考え、「デザイン力のある人＝芸術的センスのある人」といった偏った認識をもっている人も少なくないだろう。

デザイン経営という言葉を聞いて「自分は絵も描けないし、デザイナー（造形家）じゃないから関係ない」という声が聞こえてくるのは、そうしたデザインに対する誤解が原因になっているからである。

企業経営にデザインの力を取り入れるために、「デザイン経営とは何か」このことを正しく理解することが重要だ。そのためにはまず、今日のデザインの意味や役割について知っておく必要がある。本章では、「デザインとは何か」について多面的に見ていきたい。

「意匠」の日本と「設計」の中国

これまで世界のデザイン状況に比して、日本は経営とデザインの結びつきが進んでいるとは言い難いものがあった。その背景には、デザインに対する定義が

14

他国と異なっていることも影響しているだろう。

日本においてデザインの意味合いが「色や形を創る」と定義されたのは、明治時代に高橋是清が design を「意匠」と訳したことに端を発している。「意匠」とは、物品の外観を美しくするために、その形や色・模様などに工夫を凝らすこと。すなわち「デザイン＝意匠」の対象はあくまで物の形や色であり、その認識が現在まで続いてきたということである。

一方、同じアジアの国でも中国ではデザインを「設計」と訳した。このことは、中国における今日のデザインの拡がりに符号するものとなっているから興味深い。2007年に温家宝元首相が「要高度重視工業設計」というスローガンを掲げ、「工業デザインを高く重視しなさい」とした政策は、中国企業のイノベーションを大きく推進させた。しかしその頃、日本では相変わらずデザインを「見かけをつくる仕事」として認識しており、国家戦略とは結びついていなかったのである。

「モノ」から「コト」への価値転換？

かつて物が不足した時代、誰もが物に対する憧れや欲求をもっていた。人々にとって所有こそがステータスであり、「モノ」の価値は高まる一方だった。「モノ」による豊かな生活を生み出すこと、それが長らくデザインの目的とされていたのである。

「モノのデザイン」とは、一般に商品の「色や形・機能の創造」などを指す。「機能をつくる」というと、それもデザインなのかと思われるかもしれない。しかし、デザイナーは機能を考えずに、単に姿カタチの化粧師をやっているわけではない。モノの機能的な与件設定もまた、デザインの重要な役割である。これまでも、デザイナーの自由な発想に基づいて多種多様のモノが生み出されてきた。例えば、小型テープレコーダーから録音機能とスピーカーを外し、個人がどこでも自由に音楽を楽しめるようにした「ウォークマン」は、優れた機能のデザイン例だ。したがって「この製品の機能は良いが、デザインが悪い」という言い方は本来間違っているのだが、「色や形」に限定してデザインという言葉が使われているのが一般的な現状である。いずれにしても「モノのデザイン」

16

とは具体的な有形物の創造であり、いってみれば従来からあるデザインに対する認識やイメージといえる。

やがて豊かな生活が手に入り、「モノ」が充足するにつれて人々は更なる贅沢を求めるようになっていく。そしてさらに、「モノ」のもつ背景にある「価値」へと目が向けられるようになっていった。物質的な消費行動が、無形の意味的な価値の消費へと移行していったのである。

こうした変化の末、人々の価値観は「コト」、つまり行動や体験を創る仕組みを重視するようになっていった。デザインのもつ意味合いは「モノ創り」から発して、「コト創り」へと「拡大」してきたのである。

「コトのデザイン」は、体験価値を生み出す様々な仕組みやサービスなどの企画・構想・計画などを指し、より幅広い領域を対象としている。第四次産業革命を迎え、あらゆるモノゴトがネットワークに結びつくようになってくると、「コトのデザイン」の重要性はますます増大している。アメリカの若いデザイナーたちによって始められた Airbnb は、デジタルネットワークを武器として、新たな民泊の仕組みを急速に拡大させた。またシステム化された自由な白タク

ともいえるUberは、スマートフォンなくしては成立しなかった。こうした創造的な新事業は、ハードウェアとしてのモノの価値以上に、ビジネスを構築する「仕組みのデザイン」が成功の鍵となっている。

こうした「コトのデザイン」の延長上に「サービスデザイン」が登場してきた。しばしば引き合いに出されるスターバックスは、「サービスデザイン」の最も分かりやすい例といえるだろう。スターバックスは、自宅でも職場・学校でもない第3の場所として「サードプレイス」を店舗コンセプトに掲げ、豊かで潤いがあり、リラックスできる時間を提供することで成功を収めた。「スターバックスはコーヒーではなく〝体験〟を売っている」という言葉どおり、体験やサービスといった「時間の過ごし方＝コト」をデザインしたわけである。こうしたコトを創る意味においては、デザイン力のある人とは「芸術的センスのある人」というよりも、「創造的発想のできる人」と言ってよいだろう。

見落とされた「モノのデザイン」

このようにデザインは拡大を続けてきたわけであるが、現在のプロフェッショ

ナルなデザイン界の認識として、モノよりもコトへの高い評価があることは事実だ。そうした傾向は、グッドデザイン賞の評価にも表れている。日本のグッドデザイン賞は、歴史的に見れば海外製品に対する模倣防止の観点から、1957年に通産省検査デザイン課の主導によって設立された。その後長らく近代デザインの美意識に基づき「良いデザインとは美しいもの」という時代を続けてきた。それが21世紀を迎えてから、「社会的に価値があり、生活を変革する力を持つもの」が高い評価を受けるようになる。言い換えれば、グッドイノベーション・デザイン賞というような性格に変わってきたわけだ。純粋にモノの質や美しさに対する評価から、サービスや生活価値の変革といった要素に対する評価に変わってきている。

このことは、2000年代に入りGoogleやAmazon、Facebook、AppleのGAFAと呼ばれる巨大テクノロジー企業が出現し、それとともにネットワーク社会が到来したことに起因していると言えるだろう。つまり、ハードウェアがもつ美しさよりも、ネットワークやサービスの価値が大きく注目され、それによって「モノ」の価値が消失したかのように認識されていったのである。

しかし、２０１０年ごろ以降に、ハードウェアへの再評価が起こり、モノとコトの両輪なくしてはビジネスにおいて大きな成功を収められないことが分かってきた。アップルの成功例も再三語られているが、その要因はモノとコトの両面において素晴らしいデザインを達成したことにある。いかにイノベーティブなソフトウェアやアプリ＝「コト」を構築しようとも、他の追従を許さない突出した製品デザイン品質＝「モノ」なくしてはアップルの成功はなかった。もし単にソフトウェアのみの優位性であったならば、瞬く間に価格競争の波に飲み込まれていったに違いない。あるいは、ソフトウェアの革新性なくして、従来のインダストリアルデザインの常識を超えた高品質な製品デザインのみでは、単なる高級ブランド商品として消えていっただろう。「モノ」と「コト」その両方のデザインに重きを置いたことがアップルの成功要因だったのだ。

　だが、現在の日本デザイン界においては、依然としてコトのデザインに対する注目度が高いように思える。しかし、どんなに課題解決されたものであっても、またいくら新たな価値を生み出すようなものであったとしても、それ自体の姿や質がユーザーの心に訴える魅力的なものになっていなければ、社会や生

活者に受け入れられることは難しい。

　日本における「デザイン思考」の先駆者ともいえる経営情報学者の紺野登（1954年—）は、現代社会を「サービスや仕組みの中にモノが埋め込まれている時代」と述べている。もはや、モノ単独では価値を発揮することが難しくなっているということである。しかし、こうした時代認識はモノの価値を軽んじているわけではない。モノなくしてはコトも生きないのである。モノとコトの価値をそれぞれ単独で捉えるのではなく、一体的なものとして考えるということだ。つまりモノとコト、その両方が備わっていて初めて、デザイン本来の価値が発揮されるということなのである。

　重要なのは「モノとコトの両方の価値」を再認識することである。そのことによって、ビジネス的に成功することができると言っても過言ではない。逆に言えば、いかにデザイン思考を活用しデザイン経営を実践したとしても、モノの価値を軽んじてしまっては、真の成功は必ずしも望めないだろう。

二 拡大するデザイン

デザインがもつ四つの視点

従来、デザインというと色彩や形態を示していたが、現在はそれだけにとどまらず、デザインのもつ意味は非常に多岐にわたっている。このような変化に対する理解が追いついておらず、デザインという言葉が一人歩きしてしまっていることが、デザインを分かりにくくしている。デザインは、摑みどころのない抽象的なものとして認識されているようだ。そこで一度、現状を整理するにも、拡大するデザインの世界を四つの視点で捉えてみよう。

それは、デザインの「対象」「プロセス」「テーマ」「関係性」の拡大だ。本来、デザインとは幅広いものであり総合的な活動であったはずだが、どうしても現象的側面、つまりモノの姿を生み出すこととして慣れ親しんできた。しかし、デザインの意味は今世紀に入ってから、本来の定義に近づきつつあるとも言える。今後、こうした傾向はさらに進んでいくだろう。なお、この四つの拡大は、現時点での解釈に過ぎないことを付け加えておきたい。

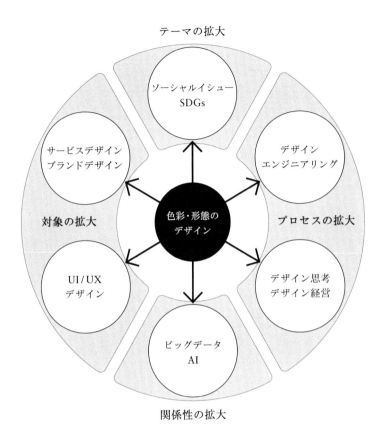

テーマの拡大

ソーシャルイシュー
SDGs

サービスデザイン
ブランドデザイン

デザイン
エンジニアリング

対象の拡大

色彩・形態の
デザイン

プロセスの拡大

UI/UX
デザイン

デザイン思考
デザイン経営

ビッグデータ
AI

関係性の拡大

拡大するデザイン

一般的にデザインとは「色や形」を対象としたものと考えられてきた。しかし、21世紀を迎えてから「デザイン対象・デザインプロセス・デザインテーマ・デザインの関係性」という4つの拡大が起こっている。その背景にはコト性の重視、ビジネスやテクノロジーとの接近、社会的課題への取り組みなどがある。

① 対象の拡大／有形から無形へ

一つ目はデザインの「対象の拡大」がある。かつてはモノの色や形など、あくまでデザインの対象は物質として存在するものであった。それが現在では、仕組みやサービス、体験といった無形のものへと対象を拡げてきた。一般的には「UI／UXデザイン」や「サービスデザイン」などがある。UI（User Interface／ユーザーインタフェース）は、ユーザーがPCとやり取りをする際の入力や表示方法などを始めとして、ハード・ソフトを含む多様なモノとヒトのインタラクティブな関係をかたちづくるものだ。

また、UX（User Experience／ユーザーエクスペリエンス）は、モノや情報などによって得られるユーザー体験のことを指し、様々なタッチングポイント（顧客接点）を通じて得られる体験が対象となる。例えば、ある製品を購入した場合、製品の使用体験のみならず、購入に先立つ広報媒体との接点から、パッケージや取扱説明書、アフターサービスや専用アプリを通じた継続的な関係の構築に至るまでの全てがその対象となる。

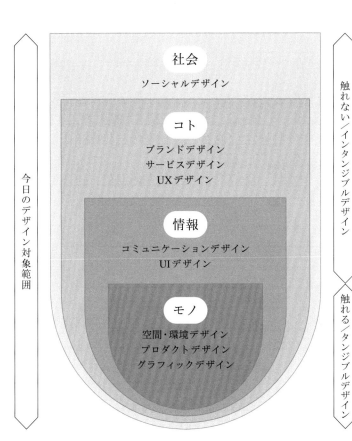

図中のテキスト：

社会
ソーシャルデザイン

コト
ブランドデザイン
サービスデザイン
UXデザイン

情報
コミュニケーションデザイン
UIデザイン

モノ
空間・環境デザイン
プロダクトデザイン
グラフィックデザイン

今日のデザイン対象範囲

触れない／インタンジブルデザイン

触れる／タンジブルデザイン

デザイン対象の拡大

P23の図、左側にあるデザイン対象の拡大について、さらに詳しく考えてみよう。従来のデザイン領域はタンジブル（触れる）な具体物を対象としていた。それが、コンピュータ社会を迎え情報のデザインが必要となり、無形のコトや社会システムそのものまでが対象となってきた。今日のデザインはその全てを対象としている。

「サービスデザイン」は、UXデザインの延長上にあるとも言えるが、空間や人的サポートなども含む総合的なサービス価値を含みこんだものである。先にあげたスターバックスの例や、宅配便の運用システムなどもサービスデザインの例といえる。さらには、企業ブランドの価値的な背景となる「ブランド・ストーリー」は、顧客満足の源泉でもあり、これらも含めて無形のデザイン対象となっている。

②プロセスの拡大／発想手法や経営とのつながり

デザイン開発の方法論やプロセスにおいても、様々な拡大が起きてきた。「デザインエンジニアリング」は、近年のデザインの特徴的な側面の一つである。そこには、様々な解釈が存在するが、一般的には造形発想と機能設定や構造開発を組み合わせ、それらを同時に行うことと言ってよいだろう。旧来のデザイン発想は造形的な面が主体であったが、そこに今日のテクノロジーやロボティクスなどの技術的発想が組み合わされた思考プロセスと言ってもよい。「美しい造形を作りたい」という感覚的発想力をもつデザイナーの考え方と、「革新

26

的な機能を開発したい」という論理的発想力をもつエンジニアの考え方の融合ともいえる。こうした二面性を併せ持ち、異なる発想を統合させ、同時的に発想していくことによって、美しくイノベーティブなデザインが生み出される。

そこには、芸術と科学の絶妙なバランス感覚がある。少々極端な例だが、レオナルド・ダ・ヴィンチは、モナ・リザを描いた芸術家であると同時に、ヘリコプターや戦車の原理を発明した初のデザインエンジニアでもあったともいえる。

ダ・ヴィンチは、優れた科学技術的発想プロセスと、形態を構想する造形的発想プロセスを同時進行することによって、個別的な発想の組み合わせでは生み出すことのできないブレイクスルーを創ったのだ。

また、従来の色や形を主な対象としてきた「造形デザイン」の世界においても、エンジニアリングによる新たな変革が起きている。それは、デジタル技術を活用した、よりアーティスティックな造形への展開である。ミラノサローネにおける企業インスタレーションなどにも見て取れるが、デザインとアートやクラフトが境界線を超えて融合してきており、そこにはデジタル技術の進展が大きく影響している。今日の高度なデジタルテクノロジーは、従来不可能であった

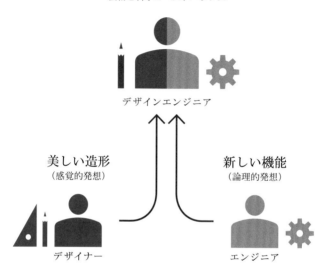

美しくイノベーティブなデザイン

異なる発想の統合によるイノベーション
芸術と科学のベストバランス

デザインエンジニア

美しい造形
（感覚的発想）

新しい機能
（論理的発想）

デザイナー

エンジニア

デザイン・エンジニアリング

クリエイティブな発想にエンジニアリング視点を複合させることによって、創造的なイノベーションを生み出すことが求められている。この二つは併置的に存在しているだけでは、単なる協業に過ぎない。同一人格や同一組織において、同時的な発想行為がなされてこそ新たなソリューションが生み出される。

造形やインタラクションを可能にしたためだ。そこでは、もはやデザインとデジタルアートの違いを指摘することは困難だ。こうした変化も、デザインエンジニアリングの新たな現象として、解釈することができるだろう。

さらに、デザインプロセスの拡大を考えるとき、代表的なものが「デザイン思考」である。「デザイン思考」あるいは「デザイン・シンキング」という言葉は、ビジネス場面でも頻繁に耳にするようになったが、この正しい理解が社会に浸透するには随分と時間を要してきた。デザイン思考を、あえて一言で言えば、「共創型イノベーション発想法」ともいえる。さらに、デザイン思考などを活用しつつ、よりイノベーティブかつ強いブランド力をもつビジネスの姿を生み出そうとするのが「デザイン経営」である。この「デザイン思考」と「デザイン経営」については、今日のデザインを考える上で重要な部分であるため、改めて後述したい。

③ テーマの拡大／求められる「正しいデザイン」

そして、デザインに対するテーマの拡がりがある。ＳＤＧｓ（持続可能な開発

目標）など、社会課題に対してデザインがどのように貢献できるかは、20世紀後半から議論されてきたことであるが、必ずしもメジャーな流れとはなってこなかった。

　近年、デザインに対する社会の要請が大きく変わってきている。そうした価値の転換の大きなきっかけが東日本大震災ではないだろうか。3・11を経て、これまで積み上げてきた科学技術に対する絶対性・確実性がもろくも崩れ去り、改めて自然や社会との向き合い方が問われるようになった。「より良い生活の創造」というデザインの目的は変わらなくとも、「より良い生活」とは本来何であったのか、そのことを見つめ直さざるを得ない価値転換が起こったと言ってもよい。時代は、本当に正しいものとは何かを、鋭く求めているのである。日本のグッドデザイン賞をみても、やはり震災以降は社会課題に対して真摯な問いかけが行われ、人と社会と地球にとって必要とされる「正しいデザイン」とは何かが問われている。

　今、デザインに対する視点の拡大は、大災害を契機とした「エシカルな気づき」にとどまることなく、更なる拡がりを続けている。国連によって提唱され

たSDGsは、「誰も置き去りにしない社会の実現」を目指し、世界が取り組んでいる。ここで対象とされている17の課題は、日本人にとって、全てが直観的に理解できるものばかりとは限らない。しかし、限られた地球に生きる私たちは、不都合なことに目を閉ざしては生きていけない時代を迎えている。

世界的デザイン組織の連合体であるWDO（World Design Organization）では、ワールド・デザイン・インパクト賞を設立し、より良い世界のためにデザインに何ができるかを追い求めている。その多くが、開発途上国における「より良い暮らしのための様々な方策」である。日本の優れたデザインの知見は、こうした世界のためのデザインとして、今後活かしていくことが期待されていることに気づくべきだろう。

④ 関係性の拡大／デジタル社会に生きるデザイン

最後に、デザインを取り巻く関係性の拡大について述べよう。それは、デザインそのものの拡大というよりは、デザインを取り巻く社会の拡大ともいえるものだ。21世紀を迎えて以来、デジタル技術の加速度的進化はとどまるところを

知らない。今日インターネットは世界の常識となり、もはや私たちはWebの
ない世界に住むことはできなくなっている。こうした変化は、デザインの上流
域である企画開発からユーザーの体験創造まで、あらゆるフェーズにおいて影
響を与えている。

　自動車業界では、2016年にダイムラーAGが提起したCASEは世界の常
識となった。CASEは、Connected（コネクティッド）、Autonomous（自動運転）、
Shared & Services（カーシェアリングとサービス）、Electric（電気自動車）の
頭文字をとった造語であり、今後の自動車産業の行方を明確に表した。この四
つの頭文字の言葉は、どれをとっても今日のデジタルテクノロジーなくしては
意味をなさない。自動車産業が「車（モノ）を売るビジネス」から、「移動（サー
ビス）を売るビジネス」へとシフトするわけであり、100年に一度と言われ
たこの大変革は、デザインのありようにも大きな影響を与えている。それは、
デザインの調査企画から、機能設定、使用体験の創造まで多岐にわたり、デザ
イナーはデジタルリテラシーをもって「明日の暮らしを考え出すこと」が求め
られている。

さらに、自動車を含めた交通体系全体を対象としたMaaS（マース）は、都市構造や生活習慣そのものまでも変化させ始めた。MaaSとは Mobility as a Service（サービスとしての移動）であり、ICTを活用して交通をクラウド化し、多様な交通機関によるモビリティを一連のサービスとして捉え、シームレスにつなぐことを意味する。その結果、従来は個々人が主体的に判断して行動していた都市生活が、一つのシステムの中で捉えることが可能となる。高効率な移動は勿論のこと、都市生活における市民行動全体が「体系的なサービス」としてデータ化され、次なる社会の姿を生み出す。これは、デジタル技術による、徹底した顧客本位サービスの姿ともいえるが、反面ジョージ・オーウェルが描いた『1984年*』の超管理社会の出現ともいえなくもない。こうしたデジタル技術は、さらに顔認証システムの導入により、「いつ・どこで・誰が・何のために・何をした」かが全てデータ化される社会にもつながる。現に、中国ではこうした運用が現実のものとして動き始めている。

このようなデジタル革命は、何も移動の世界に限ったことではなく、生活の全ての場面で起きている。それを象徴するものが「Big Data（ビッグデータ）」

*『1984年』：イギリスの作家ジョージ・オーウェル（1903–1950年）によって1949年に出版された未来社会小説。全体主義によって統治される超管理社会を描いたディストピア小説である。

とAI（人工知能）による社会変革だ。従来は予測不能であった様々な事象が、ビッグデータにより予測可能となり、AIが更なる変化を予見する。ありとあらゆる経済社会行動は、デジタルテクノロジーと無縁では存在しえなくなったのだ。これに伴い、IoT（Internet of Things）と言われるように、様々なモノがインターネットと結びつき、データを蓄積し、問題を予見し、行動を提言し、時に判断までするようになる。IoTは単にモノのインターネット化だけでなく、あらゆるものがセンサーを持ちデータを集め続ける。さらに、AIを活用しつつロボティクスやドローンなどの技術が、これまで考えられなかったような、新たな生活を生み出し始めている。

その時、デザイナーは「デジタル技術の危うさ」を意識しつつも、「より良い社会の創造」を発想し続けていかなくてはならないだろう。こうしたデジタル社会の伸展は、今まで以上に「新たなイノベーションがもたらす、新たな暮らし」を生み出すデザインを必要とする。そこでは、より一層「イノベーション・プランナー」として明日を拓くデザイナーが必要とされるに違いない。

次なるデザインに向けて

これまで述べたように、従来の色や形づくりの意味として使われてきたデザインが、現在は体験やサービスなどにも用いられるようになり「対象」が拡大してきている。また、デザインの対象の拡大とともにその「プロセス」も拡大、さらにより大きな視野によるデザインの「テーマ」の拡大が起こり、デザインのもつ意味が多様化した。そして、デジタル社会の深まりによって社会の規範までが変わろうとし、デザインもそれに大きな影響を受けているのが現状だ。

これまでデザインに関しては、主に色や形を中心に考えられていたが、現在はそれを維持しつつ、サービスや方法、社会課題といった様々な場面にデザインの力が活用されている。

こうした変化を見るにつけ、デザインの本来性とは、「過去に固執せず、新しい世界を拓くこと」にあると私は思う。これには異論もあるかもしれない。しかし、19世紀末から20世紀初頭にかけて生まれた近代デザインの根底となる思想は、「現状へのアンチテーゼ」であった。そのことは今も変わることなく、デザインは常に自己変革し、その姿を変容し続けているのだ。

「d」と「D」のデザイン

このように拡大するデザインの世界にあって、従来のデザインの定義に対し、現在のデザインの状況を客観的に理解しておくことが必要だ。デザインを狭義で捉えるか広義で捉えるか、こうした認識の違いは時に対立構造を生みかねない。デザインを従来型の造形性で捉える認識論は「20世紀型」あるいは「d（スモール・ディー）」といわれ、狭義のデザイン認識とみることができる。「d」は英語的にはクラッシック・デザインともいわれ、具体物を対象とした創造性が鍵となる。しばしば誤解されることであるが、クラッシック・デザインとは、決して「古いデザイン」ということではない。クラッシック音楽が、決して価値の低い音楽を指すのではないように、クラッシック・デザインは具体物の造形性に特化した高い専門性が要求される職能である。ただ単に、拡大する今日的なデザインのあり方と区別するために用いられた言葉に過ぎない。

一方、デザインを今日的に広く捉える認識は「21世紀型」あるいは「D（ビッグ・ディー）」といわれ、「d」に加えて、先に述べた多様なデザインの拡がりを包含するものである。これは、ビジネスやテクノロジー、サービスなどの観

*アメリカのデザイン史家であるヴィクター・マーゴリン（1941年〜2019年）によって提起された概念。元々は「d:生活を満たす身近なもののデザイン」と「D:大量生産を前提とした今日的デザイン」という意味であったが、「デザイン領域の大小」という意味でも使われるようになっている。本書においては、後者の観点から述べている。

今日の"デザイン"に対する認識

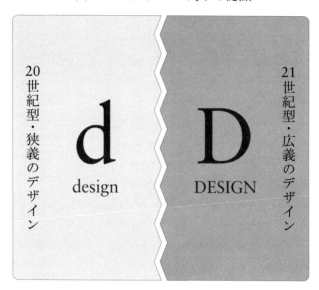

20世紀型・狭義のデザイン

d
design

D
DESIGN

21世紀型・広義のデザイン

デザインの「d」と「D」

時代が20世紀から21世紀へと変化するなかで、デザインのあり方も大きく「拡大」した。その違いを小文字の「d」と、大文字の「D」で象徴的に表現している。誤解のないように申し添えるが、これは価値の大小を表しているわけではない。この両者の分断現象には、何ら意味はないことを認識しておきたい。

点から総合的にデザインを捉えていることであり、旧来の「d」にとらわれた認識からはなかなか理解されないことが多い。

残念なことに「d」と「D」相互の共通言語をもちにくいために、相反するものとして認識されてしまうことも少なからず起きてきた。日本のグッドデザイン賞の評価基準が、「モノ」から「コト」へと重点を移した過程においても、造形に主眼を置くデザイナーからは少なからぬ反発が起きた。それは、「仕組み」あるいは「コト」が、本当に「デザインといえるのか？」という疑問であっただろう。あるいは、「造形」への過小評価に対する危機感だったのかもしれない。

「d」の観点からは「美と感動の創造こそデザインの本質だ」という主張がなされる反面、「D」の観点からは「カタチを考えることがデザインだという認識は過去のものだ」という発言が聞こえる。

しかし、本来的には補完関係にあり、総体としてデザインをかたちづくっていることを忘れてはならないだろう。重要なことは、「d」と「D」は対立概念ではなく、「d」を「D」が包含する関係にあるということだ。「D」の中には厳然として「d」が存在し、その価値の発露がなくしては「D」としての価

値発信も難しいということである。現在は「モノからコトへ」と言われて久しいが、決して価値がシフトしたのではない。移行ではなく、あくまで拡大したのであって、「コトの中にモノが含まれている状態」と認識しておく必要がある。

デザインが多様化する中、こうした価値の認識が曖昧にされてきたために「d」と「D」の分断も起こっているわけだが、本来あるべき姿は対立ではなく両立なのである。

三 「デザイン思考」と 「デザイン経営」

先に述べた四つの拡大視点の中で、プロセスの拡大視点として取り上げた「デザイン思考」と「デザイン経営」は、企業経営や事業運営に大きく関わるためデザイン業界以外においても注目度が高い。反面、一般社会においては旧来の狭義のデザイン認識が強いため、その定義が正しく理解されているとは限らないようだ。ここでは、「デザイン思考」と「デザイン経営」について、それを支える「デザイン能力」の観点から捉え直し、その違いをみていきたい。

経営におけるデザインの役割

企業経営におけるデザインの役割は、『「デザイン経営」宣言』において大きく二つに集約された。

一つがブランドを創るデザインであり、この中に色や形を造るデザインも含まれている。ブランドを創るデザインにおいて、中心となるものはその企業の製品に一貫した思想が貫かれていること。そして、店舗やサービスに至るまで

40

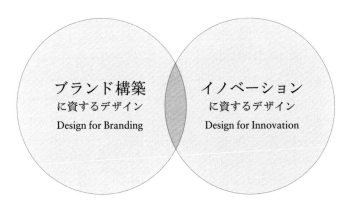

「デザイン経営」の効果
∥
ブランド力向上＋イノベーション力向上
∥
企業競争力の向上

ブランド構築
に資するデザイン
Design for Branding

イノベーション
に資するデザイン
Design for Innovation

デザインは、企業が大切にしている価値を
実現しようとする営み

「デザイン経営」の役割

「デザイン経営」は、デザインのもつ創造的な視点を経営に取り入れた姿である。そこには「d」も「D」も含まれる。そして「ブランド」と「イノベーション」のどちらに重点を置くかは、企業のありたい姿そのものを示すこととなる。

※特許庁 HP：産業競争力とデザインを考える研究会報告書『「デザイン経営」宣言』に基づく。

共通した企業理念に基づいた価値が提供されていることが求められる。これは、いわゆる有名ブランドに限った話ではなく、様々な業種に共通することである。

もう一つがイノベーションを作るデザインであり、モノとコトのイノベーションの総体が対象である。そこにはUI／UXやサービスデザイン、デザインエンジニアリングなどもこちらに含まれる。こうしたイノベーションを重視するタイプの台頭は著しく、デザイン経営に対して理解のあるベンチャーやスタートアップの経営者などはこの傾向が強い。

ただ、コトだけで全てが解決するわけではなく、モノのデザインを忘れてはならない。「ブランドのデザイン」と「イノベーションのデザイン」は、事業にデザインを活用する上で、その両方に重きを置くことは重要であるが、前頁の図に示された二つの円の大きさは、必ずしも等しくある必要はない。例えば、自動車メーカーのマツダはブランド構築の円が大きいが、Airbnbはイノベーションが大きいといったように、円の大きさの違いこそが企業の個性であり、どのようなバランスにするかということは、企業が目指すべき方向性やスタイルを示しているのである。つまり、二つのデザインのうち、どちらに重点を置

42

くかは「企業のあろうとする姿」の反映であり、個性となる。ブランドづくりとイノベーションづくりのどちらに注力するかは、その企業の姿勢にかかっているのだ。

デザイン能力とは

デザインが単純に絵を描くことではないのなら、デザインの能力とは一体何を指すのか。特に一般的な「造形デザイン」、さらに「デザイン経営」に対する認識と、「デザイン思考」が対象とするデザイン、さらに「デザイン経営」が対象とするデザインに違いはあるのか。実は、この三つのデザインが対象とするものは、それぞれが重なり合いながらも異なっている。それについて嚙み砕いて説明したい。再三述べているように、今日のデザインは色や形を考えることだけではない。デザインは様々なプロジェクトにおいて、調査・企画・構想・具体化・実施・検証といった全ての工程とも関わっている。その過程において「造形デザイン・デザイン思考・デザイン経営」それぞれの関与のしかたは異なっている。

以後に、デザイン行為に必要とされる五つの能力について述べたい。そして、

それぞれのデザイン能力が、「造形デザイン・デザイン思考・デザイン経営」の三つのデザイン活動で用いられている「デザインという言葉の意味」とどう関係しているのかを考えてみよう。

デザイン能力の出発点として「①観察力」があげられる。造形教育を受けたデザイナーは、レオナルド・ダ・ヴィンチが高速度カメラのような眼をもって荒れる海や空を飛ぶ鳥を描写したように、厳しいデッサンの訓練を経験している。

しかし、ここでいう観察力はその意味ではない。人の行動や社会の現象に対して深く観察する力のことである。デザイン思考の第一ステップとして、社会学におけるエスノグラフィー（文化人類学的フィールドワークの調査手法）を援用していることも同様の意味である。徹底した観察、深い洞察、対象の客観化、これらを行う力を観察力に基づき、対象を記述する能力も求められる。これは、その後の創造的発想を展開するための基礎力となるものだ。

第二に「②問題発見力」がある。様々な事象から「気づき」を導き出すことの

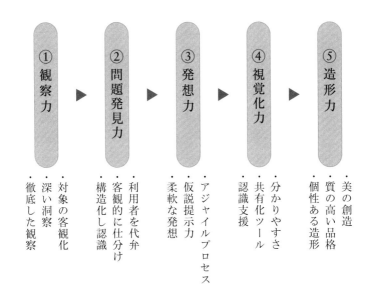

① 観察力
・対象の客観化
・深い洞察
・徹底した観察

② 問題発見力
・利用者を代弁
・客観的に仕分け
・構造化し認識

③ 発想力
・アジャイルプロセス
・仮説提示力
・柔軟な発想

④ 視覚化力
・分かりやすさ
・共有化ツール
・認識支援

⑤ 造形力
・美の創造
・質の高い品格
・個性ある造形

5つのデザイン能力

一言で、「デザイン」と言っても、その意味するところは多様である。その点が曖昧なままに「デザイン○○」という言葉を使うことで混乱が生じている。ここに記した 5つのデザイン能力は、多くのデザイナーが無自覚的に有しているものだが、「デザイン」の持つ創造性を活用するためには、それぞれの能力を分解して理解しておく必要がある。

重要性は広く認識されているが、対象を深く観察したことによって問題が見つけ出され、「気づき」が生まれる。ユーザーの多くは現状を前提に生活行動しているために、問題を認識していないことが多い。そうした無自覚の課題を、ユーザーに代わって発見し提示する能力もデザインの力である。複雑に絡み合う問題の構造を、客観的に仕分けをし、ユーザーの代弁者となって、生活行為の中から課題を見つけ出す力だ。ここからは、次の自由で創造的な発想を生み出す鍵が導かれてくる。

第三に、その発見した問題に対して柔軟な「③発想力」をもち、仮説を出す力がデザインの大変重要な能力である。この、創造的でイノベーティブかつ自由な発想を導くことこそが「デザイン思考」の目的とするところだ。もちろん、徹底した観察に基づき問題を発見し、新しい発想を得ることはデザインプロセスに限ったことではない。それは科学的研究でも、技術開発であっても同様のことである。デザイン思考の異なる点は、こうした発想プロセスを、方法論として分解しツールやメソッド*によって「共創」できるようにしたことである。

天才的デザイナーや研究者は、そのプロセスを無自覚的に頭の中で高速回転させている。デザイン思考は、このプロセスの共有化を図ったものであり、だからこそデザイナーでなくとも、誰でもデザイナーのように創造的な発想を共同作業で生み出すことを可能としているのである。言い換えれば、デザイン思考は、科学研究や技術開発においても有効であるということだ。既存を否定し、思考錯誤を繰り返し、短期間で仮説検証を行うアジャイルな取り組みを共同作業で行うことによって共通認識が形成されていく。

第四に、それを見える化する「④視覚化力」はデザイン思考を実践する際に必要なツールとなる。そこには、視覚化するための客観化力や形態化力が必要であるが、それは必ずしも高度に芸術的な造形力を必要とするわけではない。対象に内在する問題や発想の鍵となる重要事項を抽出し、プロジェクトチームの共通認識を創ることが目的である。明快な模式図やグラフィックファシリテーション、あるいは簡易模型などによって、発見したことや考え出されたことを、分かりやすく視覚化することで認識共有のツールとなる。文字や数式では伝わ

＊ツールやメソッド：デザイン思考の発想プロセスで活用される「ワークショップ、視覚表現化、プロトタイプ化」など。

＊グラフィックファシリテーション：会議やワークショップなどで話された内容を、イラストや図表などを使いながらリアルタイムに見える化していくこと。

らないことも、構造的に整理し図解化することで分かりやすさが増し、理解促進につながっていく。

この①〜④は、デザイナーが有している能力ではあるが、デザイナーのための能力というよりも、「デザイン思考」においてはデザイナーの創造的能力を活用する多くのビジネスマンのためのものといえる。また、そこには一般的なデザイン認識における「⑤造形力」は含まれていない。「デザイン思考」は色や形の造形性を対象とするものではなく、あくまでも企画構想段階において、デザイナー的な自由な発想に基づき、創造的なイノベーションを導こうとするものであるからだ。

そして最後に、導き出された仮説や設計与件のもとに、個性ある造形や質の高い物、美しい色彩として表現する力「⑤造形力」がある。これこそが、従来から認識されている「デザイン力」である。「造形力」は、狭義の「ｄ」を高いレベルで着地させるための専門的能力といえる。「造形力」には見た目の美しさはもちろん、機能性や質の高さなどを高次にバランスさせる能力も含まれる。

48

ジェネラリストとしての天才的デザイナーは①の観察力から、⑤の造形力まで横断的な能力を発揮するが、⑤を主対象としたスペシャリストとしてのデザイナーの価値を軽んじることはできない。それは、時代を超えて必要な人材であり、最終的には事業の成否を決する要因にさえなる。その能力は、個人の資質や経験、文化的影響、そして造形的修練などによって形成されるものであるが、これとて必ずしも芸術教育を受けていることが必須ではない。むしろ今日的なデザインの拡がりの中では、理系や文系の教育を受けた人が、その後の経験によって高い造形力をもつようになることも多い。

留意すべきことは、①から④が必要とされる「デザイン思考」と、⑤を対象とした「造形デザイン」を混同してしまう問題だ。これは、同じ「デザイン」という言葉を用いているから起きることだ。この認識を誤ると、互いに嫌悪したり恐れたりすることが往々にして発生してくるが、それは全く不毛な議論であることを理解しておきたい。

デザイン思考とは

改めてデザイン思考は、「協創型イノベーション発想法」、あるいは「創造的発想に基づく集団による企画開発」という言い方もできるだろう。

デザイナーの重要な役割は「ユーザーの代弁者」であることだ。ユーザーが自らに内在していて自己認識できない課題や価値を抽出する。そしてそれを編集し、モノやコトの最適解を紡ぐことで生活の質を創り出す、これこそがデザイナーの役割なのである。実のところデザイナーは、デザイン思考の発想プロセスを、無自覚的に普段から頭の中で行っているのだ。

デザイン思考は、このデザイナーの自由で創造的な思考方法を、方法論として細分化しルール化することにより、デザイナー以外の人々にもクリエイティブな発想をチームとして取り組むことを可能にしたものである。それゆえ、デザイナーでなくとも、既成概念にとらわれずに創造的な発想ができるというわけだ。先に述べた「①観察力」「②問題発見力」「③発想力」「④視覚化力」は、デザイン思考を実践するために必要な能力である。そこでは、必ずしも芸術的造形教育を受ける必要はない。

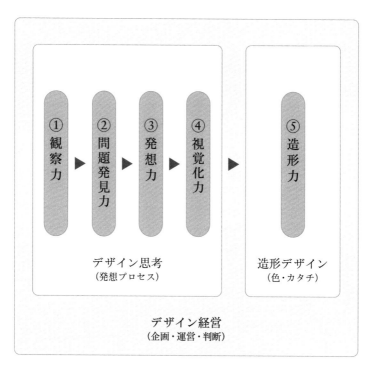

「デザイン思考」と「デザイン経営」に必要な能力

一般的に認識されているデザインは「造形」を基本としているが、「デザイン思考」や「デザイン経営」において必要とされる能力範囲はそれぞれ異なっている。認識すべきことは、経営者や企画開発者などの「非デザイナー人材」に必要な「デザイン能力」の活用である。

もちろん、天才デザイナーや独創的なワンマン経営者がいる会社であれば、新しい企画やサービスを発想し、それを形にするまで全てを一人でやってしまえるため話は単純である。しかし実際はこのような天才的な人材はまれである。

だからこそ、デザイナーや営業、研究開発、企画など各部署のスタッフが集まり、チームとして考える「集合知」としての思考法やアプローチが必要になってくるわけだ。デザイン思考を実践したからといって、必ずしもイノベーティブなソリューションが導かれるとは限らない。だが、そのプロセスによって問題解決の確度が向上するとともに、プロジェクトチームによって問題解決の確度が向上するとともに、プロジェクトチームが明確に形成される。その意味では、デザイン思考は「腹落ちの良い方法」*と言われることも納得できる。だからこそ、プロジェクトを成功させるためには、経営者を巻き込んだデザイン思考チームの構成が必要なのである。

「デザイン経営」に求められる組織構築と価値判断

さてここで、「デザイン経営」とは何かを考えてみよう。デザイン経営とは、これまでの①観察力から⑤造形力までのデザイン能力を「活用」する経営の姿

＊腹落ちの良い方法：紺野登著『ビジネスのためのデザイン思考（2010年、東洋経済新報社）』などにおいて指摘されている。経営層と現場が、一体的にデザイン思考を活用することによって、高い共感や納得感が形成されるとしている。

であると言ってよい。デザイン経営におけるデザイン思考活用の場面では、デザイン力を経営の上流域から導入し「既成概念にとらわれない斬新な企画を進める」「モノやコト、サービスのイノベーションを作る」「顧客視点で経営判断する」などが求められる。そして、モノへと着地する造形デザインの部分では「ブランド価値を見極める」こと、つまりユーザーに受け入れられる良いもの、美しいものを見極める力が求められる。そしてデザイン思考の部分と、色や形を造るデザイン、これら全てを含めて包括的に判断し創造的な事業を推進することが「デザイン経営」の姿となるのである。

　このように考えると「やはりデザイン経営にも、従来からの色や形のデザイン力が必要じゃないか」と思われるかもしれない。確かに審美眼のような「良いものを良い」と見極める力は必要だ。だからといって、経営者自身にその力が必要不可欠ということではない。経営者に良し悪しが分からないのであれば、それが分かる人をCDO（チーフデザインオフィサー）として経営陣に登用したり、外部ネットワークを活用したりすることにより価値を見極める力を組織化すればよいのだ。つまり経営者にデザイナーとしての造形能力があるかど

うかは別の話と考えてよい。

「デザイン経営」で最も必要とされることは、デザインという行為が持つイノベーティブな姿であり、その自由な発想姿勢を経営に取り込むことだ。「デザイン経営」を導入する経営者に求められることは、経営トップとしてデザインの創造的な力を活用し、経営上の価値を判断することに他ならないのである。

これまで述べたことによって、一般的なデザインの認識としての「造形デザイン」と、共創による発想法としての「デザイン思考」が対象とするデザイン、さらに事業のあり方としての「デザイン経営」が対象とするデザインの三つの違いが理解されただろうか。「デザイン思考」は「造形デザイン」に対立する概念でもなく、「デザイン経営」は「造形デザイン」を重視した経営の姿というだけでもない。創造的なデザインの能力を、企画や経営に活用することが可能となったと考えればよいのである。

繰り返すが、こうしたデザインという言葉の拡大は、デザインの意味の拡大に呼応して起きたことである。それは、デザインが「造形」創造行為から、「価値」

創造行為へと拡がったことを意味する。しかし、そこで共通することは、ともに「創造行為」であるということだ。無から有を生み出すことは、極めて人間的な行為であり、その輝きは失せることがないだろう。ただし、その対象が有形物のみならず、無形物までも含む行為として認識されるようになったということだ。もとよりデザインという行為は、こうした無形の価値を生み出すことだ。

発想過程に内在化しつつ、最終形としての有形物に着地してきた。それが今日、カタチを対象としない価値創造行為の部分が切り離され、方法論として確立されたことによって、新たな世界として脚光を浴びたと考えてもよいだろう。デザインは、決して拡散したわけでもなく、混乱したわけでもない。むしろ、精緻化し深化したことによって、より社会的な意義を獲得したといえるのではないだろうか。

第二章　デザインが目指してきたもの

第二章では、近代デザインから現在の国際デザイン運動に至るまでの流れを概観しつつ、デザインと「社会」の本来的な結びつきやデザインの「総合性」について確認する。これらは、デザインを学んだ人にとっては既知の内容でもあるが、GKの思想的背景として今日への展開を改めて考えたい。

一 デザインの系譜

デザインが社会を変える

近代デザインの流れについて、文明評論家の嶋田厚（1929年—）は『デザインの哲学』（1978年）の中で、デザインによって社会を変えていくということを、「小さな長い革命」という言葉を用いながら次のように述べている。

「経済体制を超えて、高度産業国家がインダストリアリズムにもとづいた管理社会になっていくとき、人間の意味の復権は、かえって大衆的規模で暴発するでしょう。（中略）人間の意味の復権は、生活のあらゆる場面で、

小さな、長い革命の連続を通して、徐々に勝ち取られていかなければなりません」。

ここで語られているのは、産業社会が進んでいった中で、人間の復権がいかに必要であるかということ。産業社会における非人間性ということにも言及しているわけだが、いわゆる流血革命のような形で社会を変えるというのではなく、デザインという行為を通じて社会を少しずつ変革していくという思想である。それはある種の理想主義的な発想ではあるが、今日のデザインにおける社会的な正義への希求や、人間中心主義につながる萌芽がある。

産業革命と人間性の復権

近代デザインの発祥は、18世紀半ばから19世紀にかけて、イギリスで起こった産業革命に端を発している。それまで、職人により丹念に手作業で作られてきたものが、機械工業の出現によって大量生産が可能となり、大きな社会変革をもたらした。その一方で、機械化による画一化された製品の中には粗悪なものも多く、職人による手仕事の復権を提唱したのがウィリアム・モリス（1834

—九六年）である。モリスが求めたのは、粗悪で過剰な装飾ではなく、シンプルでありながらも手技を生かした製品であった。そして自身が中心となって家具やステンドグラスを販売する「モリス・マーシャル・フォークナー商会（以下・モリス商会）」を設立し、失われた手仕事による美しさを取り戻し、社会に普及しようとした。以降、モリスの思想に基づくアーツ・アンド・クラフツ

*

運動は、社会全体へと展開していく。そして欧州のみならず、日本を含む世界各国のデザインに影響を与えることになった。これは、近代産業社会への批判に基づくものであったが、「人間性の復権」を提唱したことによって、今日のデザインへとつながる原点となったと考えられる。

「生活全体」を対象とした近代デザイン

20世紀になり、工業製品が生活に浸透していく中、ドイツに誕生したのが総合造形学校のバウハウスである。バウハウスが設立されたのは、第一次世界大戦後の1919年。ナチスによる弾圧などによって1933年に完全閉鎖となるが、そのわずか14年の間に、モダン・デザインの基礎を作り上げたわけだ。こ

*アーツ・アンド・クラフツ運動：イギリスの思想家、デザイナーであるウィリアム・モリスらが主導した、19世紀後半のイギリスで興ったデザイン運動、美術工芸運動。産業革命の結果として大量生産による安価で粗悪な商品が溢れた状況を批判し、中世の手仕事に回帰し生活と芸術を融合させることを主張。さらには、人間と事物との全体的な調和を図る社会運動となっていった。この思想はアール・ヌーヴォー、ウィーン分離派、ユーゲント・シュティールなど各国の美術運動に影響を与え、日本の柳宗悦の民芸運動は日用品の中に美(用の美)を見出そうとするもので、この影響が見られる。

こでは建築を頂点としながらも、工芸、写真、デザイン、美術など総合的な教育を行っており、全ての芸術の統合を目指す独自の教育システムを確立していた。現在においても世界中の建築やデザインなど、様々な分野に多大なる影響を与え続けており、デザイン界に計り知れない功績を残したことは言うまでもない。

　近代デザインの様式は、近代合理主義思想を背景としてミニマルな美の追求によって生まれた。全てを理性によって解釈可能とした思想は、住宅を「住むための機械」として捉えたル・コルビュジエの言葉に象徴される。このモダンデザインスタイルは、機械技術時代の様式美であると私は解釈している。平面や直線など単純なものの繰り返しは、機械技術によって量産可能とし、それを美として様式化したとも言える。この量産が意味するものは、大量普及による社会的影響であり、後述するGKの「モノの民主化」の思想にもつながっている。モリスが機械化を否定したことに対して、バウハウスが追求したものは、機械による大量生産を前提とした工業社会におけるデザインであり対比的だ。しかし共通するものは、過去への否定と単純化へのまなざしである。装飾的な美し

さを否定し、シンプルな機能美という新たな美の概念によって、あるべき理想的な暮らしをつくり出そうとしたのがバウハウスの思想である。これは、近代デザインによって、美の転換が起こったといっても過言ではない。

こうした思想のもと創られた作品は、一〇〇年が経った現在でも、世界中の人の目に普遍的に美しいデザインとして受け入れられている。バウハウスの功績は、このような様式美の確立と同時に、その背景にある「社会の改革運動」としての思想性にこそ高い価値がある。

バウハウスの後身にあたるウルム造形大学で学んだ向井周太郎は、デザインとは「あるべき生の全体性としての生活世界の形成」と語っている。つまり、「人間が生きてく上に必要とされる総合的な知性をもって、生活基盤を望ましい姿に構築していくこと」という考え方だ。また「デザインは社会の希望を照らし出していく生成装置である」とも述べ、今日の社会課題を解決していくデザインのあり方を言い当てている。デザインは人が人として社会の中で正しく生きていくために活用されるべきという考えであり、デザインがより良い明日をつ

＊ウルム造形大学：1955年に公式開校したドイツのデザイン学校。バウハウスの精神を受け継ぎながら、徹底的な議論の中からデザインと科学、哲学、社会思想などとの接点を探求し、近代デザインの理論と実践の発展に大きく貢献した。開校時の学部は建築、プロダクト・デザイン、ビジュアル・コミュニケーション、情報デザインの4つ。産学協同のデザイン・プロジェクトに取り組み、中でもブラウン社との仕事は有名である。

くるということである。アーツ・アンド・クラフツ運動をルーツとするバウハウスが行ってきたことは、モリス同様、社会改革運動であり、それはまさに近代デザインが目指していたものといえるだろう。

バウハウスは、単に新しいデザインを生み出し社会に提示するだけでなく、デザインが生活に入り込むことで、社会そのものを変えていかなくてはならないと考えていた。その中で制作から販売までを行う「有限会社バウハウス」を開設したことは、教育機関の枠組みを超えた極めて特徴的な取り組みといえる。

そうした考えはモリスが創設したモリス商会と共通する部分であり、さらにGKグループがGKショップを作った発意につながっている。デザイナーが街角に立つという、流通から販売までのフルプロセスを体験するという意味でもあったが、デザイナーが理想とするものを、自らのプロデュースによって供給するということである。このGKショップは、今日のデザインショップの先駆けであったのだ。それは、社会を本当に変革するには、デザインの理想とするものの姿を提示するだけではなく、実際の製品として社会に供給することによって、生活自体が変革していくことを目指したものである。バウハウスはそ

＊あるべき生の全体性としての生活世界の形成：向井周太郎は、日本デザイン機構トークサロン「今、デザインの原点から再考する」において、近代デザインの目指したものとして度々言及している。Voice of Design Vol.18-1

＊GKショップ：1973〜1990年、渋谷と池袋に2店舗を展開し、1980年には1年間にわたって「GK展」を開催した。

GKショップ・オリジナル商品／タンジェント（1980）
モリス商会やバウハウスのように、GKもまた自らプロダクトを企画・生産・販売した。
それは、自らが理想とする製品を、自分たちの手で社会実装し世の中を変えようとした
行為であった。このタンジェントは、N. フォスター設計による香港上海銀行・香港本
店ビルで、竣工時の標準備品となり全館に設置された。

うした運動を通じて直接、社会とのつながりを持ち、理想とするより良い生活の姿の実現を目指していたのである。

バウハウスが社会改革運動であったことと同様に、GKもまた、その行動の原点として運動性を置いてきた。これはGKがデザインを生業とする企業であることを通じて、社会を変革していこうとする運動体を目指していたということでもある。

欧州デザインがもつ社会性

近代デザインは、ヨーロッパにおける一つの芸術運動であると同時に、社会運動でもあった。こうしたヨーロッパのデザインの思想性は、ある面でデザイナーの原点ともいえるレオナルド・ダ・ヴィンチが、自らを「ヒューマニスト」と称したこととも通底している。

「芸術家がみずからを、衆俗を超越した存在であり、偉大な使命の持主だと考えるようになったのは、ルネサンス時代の間に始まる。レオナルド・ダ・ヴィンチは、芸術家は科学者であり、且つヒューマニストでなければならぬとした」

（『モダン・デザインの展開』ニコラス・ペヴスナー著）。

芸術家は科学的合理性に立脚し、なおかつ客観性をもって社会に貢献する使命を持った存在であるということである。この芸術家をデザイナーという言葉に置き換え「デザイナーは科学者であり、且つヒューマニストでなければならぬ」とすると、今日のデザイナーの使命そのものともいえる。

前述した近代デザインのミッションとしての「あるべき生の全体性としての生活世界の形成」は、言い換えれば「より良い生活の全体を創造すること」と考えると分かりやすいだろう。それは、国際デザイン運動が長きにわたって持ち続けてきたテーマでもある。デザイナーは、ヒューマニストとしての良心に根差し、理想社会の実現をデザインによって成し遂げようとするものだ。

このような国際デザイン運動の中核をなしてきたのが、1957年に設立されたicsid（国際インダストリアルデザイン団体協議会）である。しかし、その創設メンバーの中に、実は日本が入っていたという話はあまり知られていない。ストックホルムで開催された第一回icsid総会に、ＪＩＤＡ（日本インダストリアルデザイナー協会）から小池岩太郎（こいけいわたろう）が参加して

いる。小池は東京藝術大学で教鞭を執っており、その門下生とともに設立したチームがGroup of Koike つまりGKである。その後、icsidでは、GKの代表であった榮久庵憲司（えくあんけんじ）がアジア人初の理事長となったほか、私も2007年より2期4年間理事を務めた。icsidは、現在WDO（World Design Organization）に名称を変更したが、その間も継続してテーマとして掲げてきたものが「Design for a Better World」であり、「デザインによるより良い世界の創造」を変わらぬ活動テーマとしてきた。そして現在、WDOは「デザインによるSDGsの達成」を主たる活動の対象としており、社会の課題を解決する理想の実現をテーマとするに至った。

このような、デザインによる社会改革を目指す考え方は、極めてヨーロッパ的である。それは、近年日本のデザインが注力する経営とのつながりと異なるように感じるかもしれない。しかし、今日の社会が直面する課題は、経営とデザインのつながりによっても解決していかなくてはならない。言い換えれば、単なる商業性がビジネスを作っていた時代は20世紀で終わりを告げ、現代社会が抱える問題に真摯に向き合わなくては経営も成立しない時代を迎えていると

いえるだろう。

生活風景に夢を与えたアメリカンデザイン

バウハウスやドイツのモダン・デザインとしばしば比較されるのが、アメリカのコマーシャリズム・デザインである。その中でも代表的デザイナーが、1930年代から70年代にかけて活躍したレイモンド・ローウィ（1893─1986年）だろう。ローウィはデザイナーというよりも、むしろスタイリストという言葉が似つかわしい。モノの実体は変わらなくとも、外観のスタイリングを改善することによって新たな消費を喚起し、夢の生活を提案した。デザインを社会的に「正しい」「正しくない」と考えるのではなく、「売れるデザイン」こそが「正しい」デザインとするローウィ独特の考えは、極めてアメリカ的といえる。

ローウィの著書『口紅から機関車まで』*において、夢のデザインが消費を刺激し商品をヒットさせるというスタイルを明確化し、デザイン論の古典として多くの人々に読まれてきた。これは文字どおり、身の回りにあるあらゆるもの

＊『口紅から機関車まで』: 1951年出版。ピースの外箱をデザインしたレイモンド・ローウィ（1893–1986年）の自叙伝であり、のちに外務大臣となる藤山愛一郎による翻訳。戦後日本のインダストリアルデザイン界のバイブルとも称された。ローウィは流線形デザインの推進者であり、口紅から宇宙カプセルに至るまであらゆる製品をデザインした。

をデザインの対象とし、夢を与えるということである。このことはGKが活動のキーワードとした「エブリシングスルー・インダストリアルデザイン」、つまり生活世界の全てをインダストリアルデザインにおいて創造するという発想につながっている。

GKでは、ローウィの言葉を借りて「醤油瓶から新幹線まで」を標榜しデザインしてきた。このような例えは、その後さまざまなデザイナーによっても再度引用されるものとなっている。さらにGKでは「口紅から機関車まで」を超えて、建築や都市も全てインダストリアルデザインによって解決することを目指してきた。

このような、生活全体の夢を描く「ドリーム・デザイン」の潮流は、今日のビジュアル・フューチャリストであり、GKとも親交の深かったシド・ミード（1933─2019年）の未来デザインにもつながっている。シド・ミードもまた、未来生活全体を、一つの「風景」として描き出している。そこでは、単にモノのデザインが描かれているのではなく、そこに住まう人々のファッションや建築を含めた全てが未来像として表現されている。シド・ミードは「私

＊シド・ミード：ビジュアル・フューチャリストとして数多くのクリエイターや作品に影響を与えてきた、世界的なアメリカの工業デザイナー、イラストレーター。『ブレードランナー』や『トロン』、アニメ『∀ガンダム』に登場する様々な風景や車両・装置などもデザイン。『ブレードランナー』のリドリー・スコット監督は、彼の画集に描かれた「CITY ON WHEELS」（雨の降る高速道を走る車のイラスト）を見て自作への起用を決めたと言われており、「未来」を描くデザインの真価を発揮した。

第二章　デザインが目指してきたもの　　　　69

シド・ミード／『SENTINEL（センチネル）』・カバーアート

シド・ミードは、単にモノだけをデザインするのではなく、生活や都市の風景までもデザインした。それは、アメリカン・ドリームに根差した未来提案であったともいえる。この『SENTINEL』は、数多くのデザイナーのバイブルともなった名著である。そこには映画『ブレードランナー』のような暗さはなく、夢あふれる未来が描かれていた。

※ Syd Mead / SENTINEL COVER ART 1979

は、未来がこうなると言っているのではない。ただ、人々が『見たいと思う』風景を描いているだけなのだ」と述べている。大衆に受け入れられる夢のデザインという点では、シド・ミードもまた、ローウィが目指したように、アメリカ的ドリーム・デザインの継承者であるのだ。

日本のデザインは、より良い生活に寄与するというヨーロッパの思想と、生活全体に夢を与えようとするアメリカの思想、その両方の影響を受けている。GKもまたそうであり、実際に創業期において、多くのスタッフが欧米に留学しその思想を学んできた。そして、私もまたicsidの理事として国際デザイン運動に参画し、デザインが地球環境問題にどのように貢献できるかを考えた「環境ポリシー」の提言などを行ってきた。このように、「世界に学ぶ」という姿勢をGKはもち続けている。

創業当初から現在に至るまでGKが社会とのつながりに強いこだわりをもってきたのは、こうした姿勢が少なからず影響していると思っている。実際、私たちの根本の部分にあったものは欧州的な思想であり、常に世直し的な運動性

を持っていた。振り返ってみても、GKで広告のデザインを手掛けることはほとんどなく、コマーシャリズム的な思想は少なかったといえる。より良い社会をつくるために、広告に着手するより他にやるべきことがたくさんあるといった意識があったのかもしれない。

二 世界が目指すもの

再び社会へと向かうデザイン

世界のデザインの源流を見ると、ヨーロッパがもち続けた「社会」につながるデザインと、アメリカの「コマーシャル・ビジネス」としてのドリーム・デザイン、この二つの大きな流れがあった。

その後のデザイン界は、1980年代に近代主義批判が起き、モダン・デザインへの疑問が提示された。それは、より情感や歴史性などへの傾倒でありポストモダン運動として一大センセーションとなったが、やがて一つの流行現象として終焉していく。90年代に入ると、デジタル革命を迎え情報とデザインが結びつき、今日の第四次産業革命時代のデザインへとつながる原点となった。

さらに2000年代以降に入ると、情報ネットワークの進展とともに、カスタマー・エクスペリエンスがフォーカスされた。そこでは人間を中心とした体験価値が注視され、デザインにおけるコトへの比重が高まってきた。一方、エコデザインも大きな流れとなっていった。環境問題がデザインの対象となり、そ

の延長上に今日の社会課題のデザインによる解決がある。そして今、デザイン
はSDGsの達成を始めとして、「社会改革」の力として大きな期待が寄せら
れているのだ。

このように、デザインは様々な変化を遂げてきた。日本は、そうした影響を
常に受けてきた訳であるが、現在の日本社会もまた、「社会改革としてのデザ
イン」に目を向け始めている。そして、こうした流れに至る一つの契機が、東
日本大震災ではないかと考えられる。原発事故問題も含め、ここで大きなパラ
ダイムの変革が起こり、正しいことを正しく行わないと認められない社会、嘘
のつけない社会になったといえるのではないか。

正しいものを正しく提供するということは、企業活動自体が人や社会や地球
に対して、真摯な姿勢をもって活動していくことだろう。現代の産業社会にお
いて、そうした正しい企業姿勢がなければ、受け入れられない時代になりつつ
あるということだ。もちろんこれまでも、企業活動において社会貢献運動は実
施されてきた。しかし、単なるCSRやメセナなどではなく、本業として社会
に対して正しいことをやらなければ、企業活動が成立しない時代になってきた

74

と感じている。

地球的課題へのアプローチ

デザインは、長らくモノをデザインすることを主な対象としてきた。しかし今日、デザインは「社会を変革する企画力」として注目されるようになってきた。既存のモノゴトのありようを問い直し、枠組みを変革すること、つまり「リフ*レーミング」がデザイン力となっているのである。そのような認識をもって世界に目を向けると、地域の課題に対してデザインの持つ力を活用し「正しいこと」が提供され始めている。

一例として、デザインの取り組みとは理解しにくいかもしれないが、グラミン銀行の活動を見てみよう。グラミン銀行は、土地などの担保をもたない貧困層に対して融資を行うだけでなく、高い返済率を実現することによってビジネスとして成立させ大きな話題となった。これは、銀行という仕組みのリフレーミングであり、社会改革運動としての意義は大きい。社会的効果と事業の持続性を両立させた仕組みは世界中から称賛され、2006年にはノーベル平和賞

*リフレーミング：ある物事の枠組み（フレーム）をはずして、違う枠組みで捉えることを指す。今までの考えとは違った角度からアプローチしたり、視点を変えたり、解釈を変えたりしてポジティブなものにしていくこと。

を受賞している。

このような、「正しい」取り組みはますます増えつつある。経済的な利益の追求と同時に、貧困や環境などの社会的な課題に対して解決を図る投資のことをインパクト・インベストメントといい、発展途上国などを中心に活発化してきている。そこでも、デザインの発想が重要な役割を果たしている。また BOP（Base of the Pyramid）と呼ばれる低所得者層に対して、デザインを通じて何ができるかという取り組みも注目を集めてきた。BOP は当初 Bottom of the Pyramid と言われ、1日2ドル以下で暮らす経済的に貧しいグループの人々を指している。こうした貧困層に対して、ライフ・ストローといわれる泥水を飲料水に変えるユニークな浄水器や、太陽光充電式のランタン型照明器具など、デザインを通じて社会を変える取り組みに大きな関心が寄せられてきた。

さらに、WDO が運営している「ワールド・デザイン・インパクト賞」では、社会を変革する力としてデザインアワードを実施している。これまでの受賞作としては、アフリカの水不足の地域に、巨大な蜘蛛の巣のように布を張り巡らせて朝露を集める仕組みの代替水源設備や、地域住民のための共通のキッチン

World Design Impact Prize 2016 / Warka Water

World Design Organization（WDO）は 2012 年より、地球的観点から生活の質を向上
させる取り組みに対して World Design Impact Prize を発表してきた。この「Warka
Water」は、デザイナーのアルトゥロ・ヴィットリにより考案され、電力を使わずに大
気中の霧や雨露を集めて飲用水をつくる装置である。深刻な水問題を抱えるアフリカな
どで、威力を発揮している点が高く評価された。http://www.warkawater.org/

などがある。それは、いわゆる炊き出しステーションであり、その地域の人々でも簡単に修理、メンテナンス、操作を行えるように、現地で入手可能な材料で設計できる仕組みになっている。こうした、社会の課題を解決する創造的な提案が賞の対象として選出されてきた。その延長上に、現在ではSDGsに対するデザインからの取り組みを中心に、積極的な活動を展開している。

少し時間を戻そう。コマーシャリズムの思考が強かったアメリカにおいても、社会課題への対応は生まれていた。その中でもヴィクター・パパネック（1923－98年）は、1970年代に著書『生きのびるためのデザイン』によって世界中にセンセーションを起こした。「デザインの力はお金を持っている人の消費を刺激するためではなく、より社会のためになることに英知を使うべき」との思想だ。これは、その当時のアメリカにおいて、今でいうところのBOPに向けたデザインを提唱したものであった。造形的な美しさを一切排除してでも「正しい」ということのみを素直に追求したのである。そうした考えに対して、当時の産業界・デザイン界から大きな反発を受けることになるわ

けだが、現在世界で行われている「本来的な社会のためのデザイン」の源流となっていることは間違いない。また、1962年に生物学者レイチェル・カーソン（1907—64年）による『沈黙の春*』が出版され、人は地球環境に取り返しのつかない悪影響を与えてしまうという気づきを生んだ。さらに翌年アメリカにおける排気ガスを規制する大気浄化法が制定されるなど、次第に環境問題や自然破壊に目が向けられていく。

その後、長い時間を経てようやく産業社会の潮流と、社会的正義が重なり合う時代を迎えつつある。その時、デザインの持つ創造的発想の力が、課題解決に大きな役割を果たす。デザインのソリューション力は、科学技術を活用した工学的アプローチと、仕組みによって社会を変える制度的アプローチ、そしてコミュニケーションによって人の心に訴える意識的アプローチなど、包括的な取り組みが可能だ。だからこそ、様々なプロジェクトの上流域から、デザインを組み込んでいくことによって、新たなソリューションが生み出されることが期待されている。

＊『沈黙の春』：1962年に出版されたレイチェル・カーソンの著書。鳥たちが鳴かなくなった春という出来事を通し、自然を破壊し人体をむしばむ化学薬品の乱用の恐ろしさを最初に告発した作品。海洋生物学者としての広い知識と洞察力に裏付けられた警告で注目を集め、歴史を変えた20世紀のベストセラーとなった。

デザインは愛の表れ

デザインと社会課題の解決が議論されていく中、私自身が学生時代に多大な影響を受けたのが、GKの名前の由来にもなっている小池岩太郎（1913—92年）である。小池は「デザインをすることは考えること」と説いている。それは社会のあらゆる物事について、「正しい」こととは何であるかを考え、それを具現化することがデザインだということである。

そして小池は、「デザインは愛である」とも述べている。著書『デザインの話』の中で、掃除係の女性が装飾過剰で豪華な灰皿の清掃に苦労している姿を見て、シンプルで掃除や持ち運びを簡単にした灰皿をデザインしたことを紹介している。また、明治神宮前の歩道橋を取り上げ、交通事故対策として歩道橋が絶賛されていた時代に、文化的かつ景観的問題を指摘している。小池はその後、東京都のバス色彩変更に際して騒色公害*を提唱し、現在の色彩への再変更が実現した。これには、私も大学院時代に研究室提案として、原案の作成に関与している。こうした思いは、「愛」を単なる思いやりというレベルにとどめるものではなく、「社会愛」や「人類愛」としても捉えているものだ。先に述べたよ

*騒色公害：1981年、それまで白地に青であった都バスの色が一変し、黄色地に赤の帯というボディのバスが走り始めた。これに対して小池岩太郎は、「首都を走る公共輸送機関としてイメージが悪い、JISで決められている安全色彩の中の『危険』や『注意』の色に近く、それらの色が持っている本来の機能に対して障害となる」と指摘。「公共の色彩を考える会」を発足し、当時の都知事に改善を申し入れ、現在の黄緑色と白色の都バスとなった。

うに、小池はicsidの第一回大会に出席し、やはり社会に対するデザインの必要性を実感していた。つまり、社会に対する「正しいおこない」を「愛」と呼んでいたのである。そして、このことは、とりもなおさず、現在必要とされるデザインのあり方と深くつながっているのだ。

近代デザインの発祥から、今日の国際デザイン運動に至るまで、「社会に対する正義」というものが通底して存在している。そしてこれこそが、デザインがもつ本来の役割の一つであることは間違いない。正しいことを正しい形で提供しないと、社会が受け入れ難くなってきている。地球はこのままではもたない、そのことに気づき始めた現在において、正しくデザインを活用することが、今こそ求められている。まさしく、ウィリアム・モリスが夢見た社会の変革が、現実のものとして受け入れられ始めているともいえるだろう。そして、そこにデザインの力が大きく期待されているのだ。

第三章　デザインの社会的使命

これまで、デザインと「経営」の結びつきや、「社会」へと目を向ける国際デザインなどについて述べてきた。それはまた、今日のGKデザイングループの活動の背景ともなっているものだ。本章では、私たちはこれまで「何を考え、どのように行動してきたか」を明らかにすることによって、「GKの思想」ともいえるデザインへの姿勢を示したい。中心となることは、デザインにおける「本質的価値の追求」であり、「Designing for Essential Values」として、今日の行動規範となっているものである。

一　道具からエッセンシャル・バリューへ

美の民主化

GKデザインの設立の発意は、バウハウスのような「社会的運動体」を目指したものであった。私たちは、創設時より「GKインダストリアルデザイン研究所」を名のり、研究性に根差しつつ「デザインによる、より良い社会の実現」

84

を目指してきた。その原点は、GKの創業者である榮久庵憲司が、東京藝術大学在学中に「工芸教育批判」を掲げ、大学の門前で趣意書を配布したことに始まる。榮久庵は、一部の趣味人に向けた芸術作品教育を潔しとせず、広く万人のための道具創りを教育すべきとした。この考え方は、その後「モノの民主化」「美の民主化」を提唱するGKの活動テーマへとつながっていく。

「モノの民主化」は、物品全てが不足していた戦後日本の暮らしの中で、モノの充足によって豊かな生活を作ろうとした願いから発している。それは、敗戦を経て米国の圧倒的な物量に接した衝撃からでもあっただろう。榮久庵は常々、米軍のジープに初めて出会ったときの驚きを口にしていた。それは、実に機能的であり、なおかつカッコよい姿に圧倒されたのだ。また、当時の週刊朝日に掲載されていたアメリカの漫画「ブロンディ」に描かれた世界に憧れたという。そこには、当時の日本では見たこともない家電など、豊かなモノが満ちあふれていた。こうした想いから、大量生産を前提とした当時のインダストリアルデザインによって社会を救うという思想につながっていったのである。

やがて社会が成熟してくると、GKでは「美の民主化」が提唱され始める。

モノが一通り充足されたのちに、人々はより豊かな生活を求めるようになる。それを実現する力が「美」であったのだ。この「美」は単に姿かたちの綺麗さだけを指すのではなく、「美」には全ての理想的な価値が内包されているという考え方でもあった。「美は世界を救う」榮久庵はそう考えたのである。このことは、長く継承され、今日でも「美の民主化」はGKの中に生き続けている。

晩年、榮久庵は「デザインの民衆芸術化」をしばしば語っていた。これは「民芸」を志向した言葉ではない。「美の民主化」の延長上に、現代社会に生きるデザインを、芸術の域にまで高めようと願ったものであった。この言葉は、昨今のデザインにおいて、モノの価値が見えにくくなる中、今も深く私たちに問いかけ続けている。

「モノに心あり」

榮久庵は、故郷広島が原爆投下によって全てが無に帰したとき、「壮絶な無」を感じたという。その空虚感が、「モノによって社会を救いたい」という願いとなり、「モノの民主化」へとつながっていった。完全なる喪失感の中で、モ

ノの充足、生活の豊かさに対する強烈なまでの渇望であった。

それと同時に、焼け跡の中で残骸と化した道具に接し、「我を救えと叫ぶ声あり！」と感じたともいう。「道具の叫び」は、そこに心を見たということであり、「モノに心あり」というある種アニミズム的な思想につながっている。

しかし、無機的な人工物が「心」を持つということに、少し違和感があるかもしれない。では、「モノに心がある」ということを、「モノに心があると思ってみれば、社会が変わって見える」と考えれば理解しやすいだろう。自動車を例にとれば、「自動車は人を殺したいとは思っていない」「自動車は環境を汚したいとは思っていない」「自動車は人に夢を与えたいと思っている」「自動車は美しい姿を纏いたいと思っている」と考えることができる。このように、「無機的人工物＝モノ」である自動車が「心から願っている」と感じることができれば、私たちは何をしなくてはならないのかが見えてくる。それは、とりもなおさずモノの背景に存在する「本質的な価値」への希求である。

このように、ＧＫデザイングループの行動規範は、榮久庵の思想性によって形づくられてきた。それは、「モノ」が生活の全般を作り出すという「道具の

思想」であったといってもよいだろう。榮久庵は、「モノはみな全て道具であり、建築も衣服も人工物は全て道具である」と語っている。「道具」とは、道（みち）の具（そなえ）と書き、求道精神につながるものだ。その定義については本人による数多くの著書があり*、詳細はそれに譲るが、「道具」とは「自立的に存在する人工物＝モノ」であると同時に、「道具」は「心」を持った存在でもある。「モノの心が願うコト」を考えれば、そこにはモノによって構成された社会に求められる「コトの価値」も包含されてくる。

つまり、「モノに心がある」と考えることとは、「モノ」を考えることであると同時に「コト」を考えることでもある。それは、「モノの美」を考えることと同時に、「コトのしくみ」を考えることでもある。ＧＫデザイングループが今日取り組む「本質的価値のデザイン／Designing for Essential Values」は、こうしたモノを取り巻く社会環境を前提とした、総合的な取り組みである。言い換えれば、「本質的価値のデザイン／Designing for Essential Values」とは、モノに心を見た「道具の思想」の今日的な再解釈なのである。それは、「モノの民主化」「美の民主化」に続く、「価値の民主化」と言ってもよいだろう。この

*榮久庵憲司 著書：SD選書42『道具考』1969年鹿島出版会、『道具の思想』1980年PHP研究所、『道具論』2000年鹿島出版会、他多数。

ことは、ある面ＳＤＧｓにもつながっている。つまり、ＳＤＧｓが提唱する「誰も置き去りにしない社会」とは、まさに「価値の民主化」そのものであると思うからだ。

「より良い社会」のためのデザイン

これまでＧＫでは、モノの心を感じることによって、新たな世界観を創り出してきた。そこには、常に社会に対する真摯なまなざしがあった。美術評論家の川添登（1926—2015年）は、ＧＫ創立50周年に寄せて、「ＧＫ＊は近代産業社会における良心であろうとした」と述べている。このことは、ＧＫが単に産業社会の経済構造に取り込まれ、それに奉仕する存在ではなく、その活動を通じて、「より良い社会の実現」を目指してきたという意味である。まさに、近代デザインの思想性に通底しつつ、あたかもバウハウスのように自らを運動体として社会に生かそうとしたのである。

こうした姿勢のもと、ＧＫではソーシャルイシューという言葉が出現する遥か以前から、社会的デザインの重要性に着目していた。今日、国際標準となっ

＊「ＧＫは、近代産業社会における良心であろうとした」：川添登は、『ＧＫの世界』1983年講談社の巻頭文において「～前略　ＧＫは、戦後日本のインダストリアルデザインの世界にあって、つねにその運動の中核体となって、指導的役割を果たし、さらにはそのデザインを通して、工業日本の良心になろうとした。後略～」と指摘している。

ている点字ブロックによる視覚障がい者案内システムや、マイクロカーのシェアリングシステムによる交通社会基盤の構築などが、すでに半世紀あまり前に提案されている。もとよりGKは、創業期より社会に対する提案組織であろうとしてきた。学生ベンチャーともいえるかたちでスタートした事業は、当時のデザインコンペの金字塔であった毎日デザインコンペの賞金を元手に、GKの資本金がつくられた。そして何より「道具論」の原型ともなる建築界を主体としたメタボリズム運動には、インダストリアルデザイン界から唯一参画し、道具による都市空間の創造を提唱していた。ある面「世直し」ともいえる姿勢こそが、社会的運動体としてのGKの特徴であったのだ。

GKは創業時より社会に対する眼差しをもってデザインに向き合ってきた。そしてこのことが、GKの「正しいデザイン」を追求する今日の姿勢につながっていることは間違いない。「より良い社会」を生み出すための責任をデザインは負っているのである。

GKのデザイン思想の根底には「社会のため、人のため」という使命感がある。「デザインによってより良い暮らしを創造したい」という思いは、バウハ

＊メタボリズム運動：1959年に黒川紀章や菊竹清訓ら日本の若手建築家が開始した建築運動。新陳代謝（メタボリズム）から名をとり、高度経済成長の日本の人口増大と都市の急速な発展、膨張に応えることを目的としたもの。空間や機能が変化する「生命の原理」が将来の社会や文化を支えると信じ、古い細胞が新しい細胞に入れ替わるように、機能変更や老朽化が起きた場合に住宅ユニットごと取り替えることで、社会の成長や変化に対応し有機的に成長する都市や建築を構想した。黒川紀章の中銀カプセルタワービル（1972年）はその一例である。

GK-0(1973–1978)

これは、GKによる代表的な自主研究の一つである。今日、世界各地で実用化段階に入ろうとしているコンパクト・シェアカーの原点的提案ともいえる。乗員2名を基本とするマイクロカーは、共通プラットフォームによる多目的展開を前提とするほか、ラストワンマイル用の電動キックボードまでを含み、半世紀近く前の提案とはとても思えない。毎日ID賞特別課題／特選を1978年に受賞している。

ウスにもつながる思想性であり、それは現在のGKにも受け継がれてきている。

Designing for Essential Values

「道具」という理念は、その物理的なモノとしてのあり方を示すとともに、「モノには心がある」という思想性をもっていた。つまり、モノが「物事の本来あるべき正しい姿」を知っているという考え方である。この「あるべき正しい姿」とは、近代デザインが志向してきたことであると同時に、GKが追求する「本質を追求するデザイン」という原点的姿勢にも重なっている。デザインする対象物が何であれ、「そもそも○○とは何なのか」という問いを立て、それについて徹底的に考え議論し「あるべき正しい姿」を探す。この、「あるべき正しい姿」こそが、モノの「本質的価値」の具現化であり、GKが追い求める「本質的価値をつくる共創のデザイン／Designing for Essential Values」そのものである。

では、その「本質」とは改めて何なのであろうか。「本質」とは、その対象と
して欠くことのできない事柄であり、対象を対象として成立せしめている自ら

92

の特性と捉えることもできる。しかし、「本質」は本来対象に内在するもので
あるが、往々にして何が根幹となるものなのかを見失ってしまう。それは、対
象物が有する表層性が「本質」を見えにくくしているからだ。時にそれはモノ
の姿であったり、機能であったりする。意味論の罠に陥りたくはないが、対象
の記号性に引きずられてしまうことも多い。

話を具体的にしよう。例えば「カメラ」の本質とは何だろうか。もちろん「写
真を撮ること」に決まっているではないかと思うだろう。しかし、本当にそう
なのだろうか。「写真を撮る」とは対象物の「機能」である。では、カメラが
私たちの暮らしに何をもたらすのだろうか。それを考えるとき、「写真」とは
何かを考えてみるとよい。そこには様々な意味が存在する。建設現場における
「写真」は「記録」が目的である。だが、最も多くの人々にとって「写真」は、「思
求められるのは「作品性」である。しかし、写真家にとっては「表現媒体」であり、
い出づくり」である。同じカメラというモノを用いても、建設現場の監督には
「記録装置」であるが、プロカメラマンにとっては「表現装置」となる。しかし、

大多数の人々にとってカメラは「思い出づくり装置」なのだ。カメラは、大切な人と過ごした時間を切り取り、定着させる。もし、カメラのデザインをするとき（広義の意味で機能の設定や使い方、アプリやネットワークの活用方法なども含めたデザインとして）、単に「写真を撮る装置」の機能性や造形性を追求するだけではカメラの本質に迫っているとは言えないだろう。そうではなく「思い出づくり装置」と考えたら、その答えは一つではないはずだ。

このように考えたときに、「モノには心がある」ということを思い出す。カメラは「対象を正確に写し出したい」「自由な表現を無限に広げたい」「楽しい思い出を美しく残したい」と願うのである。この「道具の思想」としての考え方を、「道具の本質を追求する」と捉え直し、それを組織創造力によって総合的に組み立てることが、「Designing for Essential Values」だといえるだろう。

メタ次元に存在する本質的価値

カメラの例は、モノの背景にあるメタ次元の価値抽出である。メタ次元の価値とは、直接的にモノがもっている実質的な価値（写真を撮る）を超えた、より

＊メタ次元：「高次元」という意味。メタ（meta-）には、「高次な−」「超−」「−間の」「−を含んだ」「−の後ろの」等の意味がある。

高次なモノの意味的な価値（思い出を作る）である。こうしたデザインの取り組み方は、ウルム造形大学において発想された「メタデザイン」が、今日的な環境問題などを包括的に捉え、より高次元から課題解決しようとしていることへ展開している。また、メタ次元で発想するということは、対象を客観化したうえで、改めて再解釈するリフレーミングの考え方とも共通するものだ。

そして今、「本質的価値」は、単にモノの属性を超えて、社会的要請の中で考えることが求められている。SDGsを引き合いに出すまでもなく、モノがモノとして単体で存在すると考えることは困難になっている。モノの背景には、それを成立させる経済システムや、情報ネットワークとリンクした多様なソフトやサービス、材料調達から廃棄そして再生までの環境的循環、さらにそのモノが用いられる社会における文化的特異性に至るまで、実に様々な社会的要因が絡み合って成立している。その時デザイナーは、従来の狭義の「d」としてのデザイナーではなく、広義の「D」としてのデザイナーとしてデザインすることが求められる。つまり「機能や意味性を形態化するデザイン＝d」だけではなく、対象物が有する関係性を含め「価値の総体を具現化するデザイン＝D」

＊ここで言うメタ次元の価値やメタデザインは、1980年代に注目されたプロダクトセマンティクス（製品意味論）などとは異なる。プロダクトセマンティクスは、モノの機能や意味的文脈から「形態」を導く考え方であった。例えば、その対象がラジオであれば、電波の波や音の拡がりを具体的な形として表現した。これはポストモダン運動が、歴史性や意味性を引用しつつ、近代デザインの抽象性や普遍性を脱却しようとしたことと同義である。これらは、あくまでも「カタチ」の再構築にとどまるものであり、より幅広い「シクミ」をデザインするものではなかった。

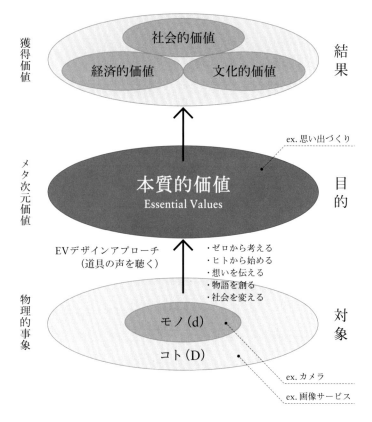

獲得価値 / 結果

社会的価値

経済的価値　文化的価値

メタ次元価値 / 目的

本質的価値
Essential Values

ex. 思い出づくり

EVデザインアプローチ
（道具の声を聴く）

・ゼロから考える
・ヒトから始める
・想いを伝える
・物語を創る
・社会を変える

物理的事象 / 対象

モノ（d）

コト（D）

ex. カメラ

ex. 画像サービス

本質的価値の構造

本質的価値をつくるデザインとは、何を目的とし、何を得ようとするものなのか。モノからコトにわたる具体的なデザイン行為の背景には、メタ次元からデザイン行為を捉え本質的な価値を創造するためのアプローチがある。それは、「道具の声を聴く」行為ともいえるだろう。そして、その結果として「社会・文化・経済」という三つの価値が獲得される。

が必要だということである。

こうした、モノに内在する「本質的価値」の追求の結果、後述する「経済的価値・文化的価値・社会的価値」が生み出される。クリエイティブ・インダストリーを標榜してきたGKは、価値創造産業の実践者であろうとしたのである。

改めて現代社会は、モノゴトの本質が見えにくい社会でもある。だからこそ私たちは、多様なベクトルの中で対象物の「本質的価値」を考え、原点に立ち返りつつ、明日を拓いていかなくてはならないと考えている。

二　GKの組織創造力

推進力としての「運動・事業・学問」

　GKが長年受け継いできた行動規範の原点に「運動・事業・学問」の三つがある。そして、その第一義に「運動」を置いてきた。これは、GK創立の志として、「GKインダストリアルデザイン研究所」として設立され、バウハウスにも似た社会的運動体を志向してきたことによるといってもよい。もちろん私たちは、創造産業を営む事業者であり、その活動を通じて産業社会の発展に寄与しようとしてきた。しかし、「運動」に重きを置いたその姿勢に、GKのGKたる所以を感ぜずにはいられない。

　「運動」とはデザイン運動を示しており、デザインによる社会改革運動であると同時に、創業期においてはインダストリアルデザインの地位向上運動でもあった。この二つは、一見別次元のようにも感じるが、そもそも「インダストリアルデザインとは何か」ということを世の中が認識しなくては、デザインの

98

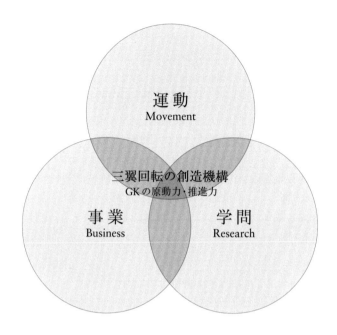

三翼回転の創造機構「運動・事業・学問」

「運動」デザインによる生活文化の変革行為を、職能として確立し社会に提示する活動。
「事業」運動の理念を、実際のデザインとして具現化させ世の中に提供する行為。
「学問」デザイン行為の意味と価値を客観的に言語化し、社会と共有し深化させる行動。
この3つを連続的に回転し続けることが、GKの行動規範であり活動の推進力ともなっている。

ミッションも果たすことができない。その意味で、この二つはつながっていた。

GKの風土として、日本インダストリアルデザイナー協会（JIDA）の活動を始めとした日本の各種デザイン団体に組織的に参画してきたことや、国際インダストリアルデザイン団体協議会（旧 icsid ／ WDO）の活動を中心的に担ってきたことは特徴的だ。さらに、日本デザイン機構や世界デザイン機構（Design for the World ／ DW）の設立を進めるなどデザイン運動の中核となってきた。今日、icsid がその名称を World Design Organization（WDO）と変更した発意の中には、DWの活動が大きな影響を与えたと考えられる。

デザイン運動の意義は、このように社会にデザインの価値を提示することである。デザインは生活の質を向上させ、社会問題を解決し、心の豊かさをもたらすことができる。そうしたデザイン本来の役割や可能性を広く認知させるために「運動」が必要であった。そしてさらに「運動」は、よりよき理想への「願い」でもある。次なる社会のあるべき姿、それを求めることが「運動」なのである。

次に「事業」とは、こうした「運動」の理念を実際に具体的なデザインとして

世の中に提供する行為であり、ビジネスと結びつく部分である。私たちは、毎年300社を超える企業のデザイン開発に携わり、20世紀後半において世界最大の独立系デザイン企業にまでなった。私たちの対象領域は、インダストリアルデザインを基軸に、グラフィック、環境・建築、インタラクションなど生活全般にわたる。その意味でGKは、明らかに「デザイン業」としての総合企業体である。しかし、このことは単なる事業拡大のための多角化の結果ではない。

それは「より良い生活の全体性」を目指したがゆえに、必然的に総合化してきたと言ってもよい。そして、これらの活動を通じて生み出された数々の成果は、生産や建設などのプロセスを通じて社会に実装され、結果的に社会全体を少しずつ変えていくことになるのである。私たちが考える社会の姿は、デザインを通じて問われ、検証されていくことになる。さらには、独自に運営されたGKショップは、モリス商会のように理想を自ら具現する行為でもあったのだ。

そして「学問」とは、自分たちの仕事を客観化し言語化し、その意味と価値を深め、世の中に問う活動といえる。デザインの意味や道具の意味を、学問的あ

るいは研究的アプローチによって広く社会的な認知を得ることで、デザインが

共通言語となり、活動の力となっていく。

そもそもGKは、インダストリアルデザイン研究所として発足している。その後、GK研究所として、様々な道具研究に携わり、道具学会の設立へとつながっていった。また、創業以来の留学制度は、多くの人材を海外の教育機関に送り出してきた。そして、GKを巣立っていった人々は、デザイン学会や大学などの教育機関で教鞭を執る人が実に多い。GKはデザイナーや研究者の輩出機関と称されることもあり、学問性は明らかにGKの特性となっている。

こうして「学問」によって明かされた物事が、新たな「運動」のテーマともなり、さらにそのテーマを具現化する「事業」へと再びつながっていく。このように「運動・事業・学問」のサイクルが永遠に回転し続けることが、GKの推進力であるとしてきた。これを私たちは「三翼回転構造」と呼び、GKにおける活動の基本的なあり方として掲げ、今日に至っている。これは、デザインの職能にはビジネスだけでなく、より大きなミッションがあるという使命感とも

つながり、設立期からGKデザイングループの中に連綿と生き続けている。このような「運動・事業・学問」の循環構造を推し進めるものが組織創造力であり、総合デザイン企業としてのGKの姿なのである。

組織としての総合性

「生活とは総合的なものである」とこれまでも述べてきたが、GKはこの生活の総体をデザインすることにおいても、総合的な体制をつくってきた。それは、多様な専門性への対応と同時に、「運動・事業・学問」に基づく総合化でもあった。

そして近年では、各デザイン領域そのものが広がりをみせており、一方で互いに重なり合う部分も出てきている。GKでは、一つのデザイン領域やアプローチでは解決が難しい課題に対して、その都度プロジェクトごとにチームを組むことが必要と考え、グループ内に「新たな総合性」を求めた。「新たな総合性」とは、固定された組織（グループ各社）の複合体だけではなく、グループ内外でプロジェクトごとに最適な知恵と技能を組み合わせ、フレキシブルにベストの体制を組むことである。特定のデザイン領域だけでは解決できない課題に対

しても、領域を超える柔軟なネットワークがあれば、課題を解決するために多方面から様々なアプローチが可能になるのだ。

例えば、交通システムを軸としたまちづくりのプロジェクトでは、環境やプロダクト、コミュニケーションなど、複数の領域を統合的につなげる必要がある。こうした場合にも、複数領域の専門家が、緊密な連携をもって同時並行的に取り組むことで、より迅速で緻密な、力強い提案が可能になる。また柔軟な知恵と視点の組み合わせによって、これまでデザインの対象となってこなかった領域や、世の中になかったプロダクトやサービスの提案など、新しい課題への取り組みが可能になる。知恵の組み合わせやチームづくりを変えることで、同じ課題に対して新たな価値の提案や、より本質的なソリューションを導くことができるのだ。

有機的なネットワーク

価値あるソリューションを実現するためには、有機的なネットワークとしての連携を日頃から強化していく必要があり、そのための柔軟な仕組みづくりを進

めてきた。

現在、ＧＫデザイングループの活動領域は、「プロダクトデザイン」「モビリティデザイン」「環境デザイン」「コミュニケーションデザイン」「デザインストラテジー」「デザインエンジニアリング」の6領域がある。さらに、海外を含めて12の拠点に200名以上のデザイナーが活動している。その中には多様な知恵、経験、技能を持つ専門家も多い。一人で複数分野を横断して仕事をする者も少なくない。そうした専門家が、プロジェクトごとに最適なチームとなるわけだから、その組み合わせは無限といえる。

デザイン業務で扱う要素は、機能や構造、ビジネス計画など、ある程度言語化し共有できるものだけでない。むしろ、企業や組織の気風、地域や集団の歴史、生活文化、人の感覚や気持ちなど、定量化・言語化しづらいものも多い。こうした要素を扱う共同作業は簡単にシステム化できるものではなく、人間的な面を含めたチームワークがものをいう。そこでは深い理念を共有しつつ、異なる視点を組み合わせることが必要となるのだ。

ＧＫデザイングループにおいては、異分野のコラボレーションをスムーズに

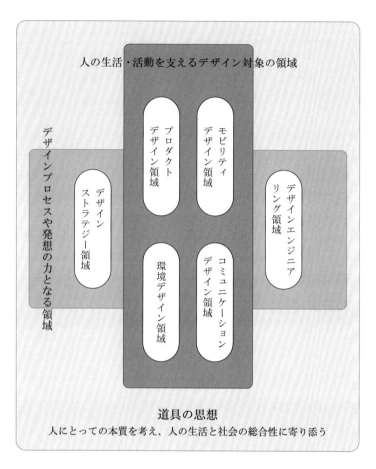

人の生活・活動を支えるデザイン対象の領域

デザインプロセスや発想の力となる領域

プロダクトデザイン領域

モビリティデザイン領域

デザインストラテジー領域

デザインエンジニアリング領域

環境デザイン領域

コミュニケーションデザイン領域

道具の思想
人にとっての本質を考え、人の生活と社会の総合性に寄り添う

GKデザインの6領域

拡大するデザインに呼応し、デザインの上流域からエンジニアリングに至るまで、総合的なデザインアプローチを進めている。

行い、迅速に的確な成果を生み出すことができる。その理由は、グループ全体で共有されているものがあるからだ。作業内容としては全く異なることをやっていても、デザインの仕事に対する姿勢、目標設定のやり方、企画やデザインのクオリティに対する意識の水準など、軸となる部分は現場の一人ひとりに至るまで共有されている。そして何より、根底的な価値観の共有、GKデザイングループの思想とも言うべき考え方がある。それこそが前述した「Essential Values」であり、「本質から考える」ということなのである。

創発のしくみ

私たちはデザインに対して「本質から考える」という姿勢を、日々の業務の中で磨くだけでなく、グループ内でさらに掘り下げる活動を行っている。

日常的には、毎週月曜日に「マンデーギャラリー」と称して、各部署内で最新の仕事のプレゼンテーションを行う他、自分たちの仕事を社内の壁に張り出し批評し合っている。コンピュータ作業で隣の人の仕事すら見えない中、意識的に担当者以外のデザイナーの目にさらすことで、自由な議論を誘発し、仕事

GKギャラリー

社員全員の参加を前提とした「社内カンファレンス」。GKの研究的風土に基づき、時に
より姿を変えつつ数十年間続けられてきた。刺激と気づきに満ちた貴重な一日である。

のクオリティを上げることが目的だ。

また、全社横断で行う大きな活動として「GKギャラリー」がある。これは、定期的に開催される一日がかりの社内シンポジウムだ。毎回時代に即したテーマを決め、世の中の動向に対して自分たちの考えを掘り下げたプレゼンテーションを行い、デザインの専門領域を超えて熱のこもったディスカッションを交わす。

グループ内の役員や同僚の前でのプレゼンテーションは、クライアントとは違った意味での緊張感がある。議論に耐える発表の準備は、同時に自分たちのデザインをきちんと説明する訓練でもある。互いに厳しい目で思考を深め、デザインを磨き合うことは、創立以来変わらない伝統であり、グループの気風を支える文化だといえる。

デザインが生む三つの価値

私たちは、このような「本質的価値」の追求を通じて、何を生み出そうとしてきたのだろうか。GKでは、デザインの生み出す価値として、「経済的価値」「文

化的価値」「社会的価値」の三つの価値があると考えている。

まず「経済的価値」である。これについては第一章で述べたように、現在のデザインの役割はビジネス戦略に大きく寄与するものとなっている。製造業におけるデザインの役割はビジネス戦略に大きく寄与するものとなっている。製造業における販売業績の向上や、公共事業における地域の活性化や経済波及効果などを生む力である。さらに、ブランド戦略の構築や具現化、またそれに基づき総合的な経験価値を生み出すサービスデザインのように、企業や組織の事業方針そのものの根幹に関わるものとなっている。これらは、直接的な業務実績のみならず、企業価値そのものの向上にも寄与している。デザインは新たな形で経営を支援し「経済的価値」を創り出す推進力として、ますます重要な存在となっている。

そして「文化的価値」がある。デザインとは経済的価値の創出以前に、原点的に文化的活動であった。暮らしとは、生活文化そのものである。長い人類の歴史は、地域や風土、さらには社会体制そのものの影響を受けつつ、多様な文化が世界に生み出されてきた。つまり、デザインが暮らしの全体性を創るものであるとするならば、デザインとは、生活文化そのものを生み出す行為である。

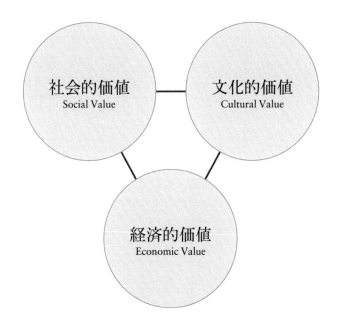

デザインが生み出す3つの価値

デザインは新たな価値を生み出す「価値創造産業」であり「社会・文化・経済」という3つの価値を生んでいる。
「社会的価値」今日の社会課題を解決し、明日の世界を拓く。
「文化的価値」より良い生活文化の創造や、人の心に訴える感動をつくる。
「経済的価値」社会活動や企業活動を推進する経済的価値を生み出す。

デザインは新たな道具との出会いを生み、新たな人の活動を促し、生活の風景を変化させる。デザインの原点としての「文化の創造」は普遍的な価値として、決して消えることはないだろう。

さらに今日、デザインにおいて重要性を増しているのが「社会的価値」である。現代社会は日々様々な課題に直面している。地球規模の環境問題、人口問題、食料問題、難民問題、テロなど、どれをとっても世界的視野に立った解決策が求められる。また国内においても、少子化、超高齢社会、都市の再生など喫緊の課題が山積している。その中でも、現在の日本が直面している課題が「災害」への対応である。東日本大震災で深い傷をおった社会は、未だにその回復を成し遂げたとは言い切れない。さらに、気候変動に伴う自然災害の激甚化は、更なる緊急対応を求めている。

生きることの価値を考え直し、モノの価値を問い直さなくてはならない時代、果たしてデザインに何ができるのか、東北の悲劇はデザインの価値そのものを問い直すきっかけであったといえる。そして、国連が提唱するSDGsのデザインからの取り組みは、国際デザイン運動において最大のテーマともなっている。

112

こうした様々な社会的な課題に対して、デザインのもつ発見力や提案力によって、有効な解決策を生み出すことに期待が寄せられている。それは、現代社会が求める心の安寧へとつながるものであり、世紀を超えてデザインが目指してきた「デザインによる、より良い生活の実現」に他ならない。

このように私たちGKデザイングループは、「運動」「事業」「学問」という行動規範のもとに、組織創造力をもつ総合的デザイン企業体として活動してきた。そして、価値を創造する「クリエイティブ・インダストリー」として「本質的価値」を追求し、「経済」「文化」「社会」の三つの価値を生み出してきたのである。これこそがGKの姿であり、GKの力でもあるのだ。

第四章

本質的価値を考える五つの視点

では次に、組織創造力に基づく「クリエイティブ・インダストリー」としてGKは、いかにしてデザインに取り組んできたかを考えてみたい。これは、GKにおけるデザイン創造の考え方を明らかにするものであり、「モノづくり」や「コトづくり」に対する、「GKの流儀」ともいえるものだ。

第三章で述べたように、私たちはデザインを通じてモノゴトの「本質的価値」を追求してきた。それは、モノゴトの背景にある「メタ次元」の価値の抽出と、その具現化でもあった。その時、私たちはどのような視点から考えていたのだろうか。以下に、具体的な事例を引きつつ、「本質的価値」を導くための視点を述べたい。それは、デザインプロセスにおける、「メタ次元」への到達手法でもある。そしてまた、GKが提唱してきた「モノに心あり」として、モノの声を聴く「道具の思想」にもつながるものだ。

私たちは、「本質的価値」を追求するにあたって、次の五つの視点を持っている。

・第一 「ゼロから考える」：モノゴトに対して既存の先入観を持たずに、ゼ

116

ロベースで発想することによって、全く新しいデザインが生まれてきた。

・第二「ヒトからはじめる」：人間中心の発想は、今も昔もデザインの原点である。

・第三「想いを伝える」：この発想アプローチは、対象物に込めたデザイナーの魂の発露でもある。

・第四「物語を創る」：これは、まさしくモノのメタ次元からの発想であり、新たな価値を生み出す。

・第五「社会を変える」：デザインはより良い社会を創る行為であり、近代デザインの原点を振り返るまでもなく、社会的視点は今日の必須事項である。

私たちはこうした、五つの視点からデザインに取り組むことによって、「本質的価値」を創造することができると考えている。

一 ゼロから考える

デザイナーの役割は、「ユーザー自身も気づかぬ内在した欲求を導き、機能を与え、美をもってカタチを生み出し、社会的な関係性を創ることにある」といってもよいだろう。そして、最終的には、より良い生活を社会にもたらし、心の豊かさに導いていく。そのためにはモノゴトの「本質から考える」ことが大切であり、それによって新しいモノとコトの関係を創り、長く色褪せないコンセプトを生み出すことができる。

この「そもそも論」としての姿勢は、長くグループ全体に共有されてきた。私たちは、どんなテーマであっても「そもそも○○とは……」とゼロから考えてきた。こうした真摯な姿勢を貫き通してきたからこそ、GK独特の世界観を生み出すことができたのだと思う。モノやコトの本質にまでさかのぼり、「そもそも人は何を求めているのか」を考える。それが真にユーザーにとって必要なことを見つけ出すために、重要かつ不可欠なことだと信じているからだ。

この「そもそも論」は、「ゼロから考える」というデザイン作法といえる。デ

ザインは、無から有の創造でもある。様々な与件があろうとも、モノの本質から考え「それは正しいのか」をもう一度問い直すことが必要だ。

そうして生み出されたデザインは、今までにない新しい道具の「原型」を創ってきた。また、ゼロから考えることによって、力強く「シンボリック」な造形も導かれてくる。さらに、対象に込められた「意味」をカタチにすることで、無から有を誕生させることも可能だ。過去の前例にとらわれるのではなく、対象に内在するモノの本質を考え、ゼロから創造する。そうしたデザイン行為は、GKの基本的姿勢ともいえる。

しょうゆ卓上びん　1961年
Tabletop soy sauce dispenser

食品業界初の食卓用什器、しょうゆ卓上びんである。それまでは2リットルびんに入れて運んでいた醤油を、工場から出荷された容器をそのまま店舗で販売し、食卓で使えるようにしたことは極めて画期的である。その後の流通の形を大きく変えたという意味でも、まさに原型を創ったといえる。2リットルびんから醤油差しに移し替えるという苦労を解放し、新しい生活作法を生み出した。度重なる試作の末に完成したデザインは、注ぎ口を斜めにカットすることで尻もれをなくした革新的なものであった。1961年の誕生以来、今でも変わらず世界中の人々に親しまれ、持ちやすく美しいデザインが評価され、ニューヨーク近代美術館のパーマネント・コレクションにもなっている。

クライアント：野田醤油株式会社 (現キッコーマン株式会社)

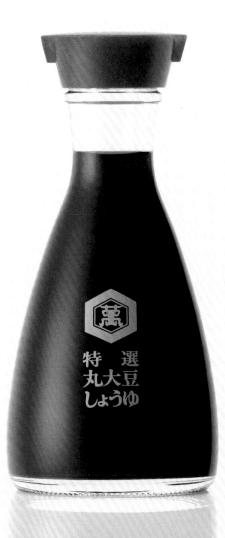

携帯電話「TZ‑803型」 1989年
"TZ-803" mobile phone

携帯電話の原型となった「TZ‑803型」は、初の普及型携帯電話であった。それまでのショルダーホンなどの特殊業務用電話と異なり、一般社会に電話を持ち歩くという新しい世界を拓いた。そのデザインに際しては、電電公社時代の黒電話以来の大きな技術革新として「究極のスタンダード・デザイン」を目指したものだ。シンプルでストレートな造形でありながら、徹底したプロポーションの美を追求し、普遍的なモダンデザインの典型をデザインしている。その後、GKでは、ポケットベルやデジタル型携帯電話などのデザインを手掛けるとともに、「移動体通信将来構想」などに携わり、今日のスマートフォンの企画構想など、モバイル・デバイスの原型を創っていった。

クライアント：日本電信電話公社（現株式会社NTTドコモ）

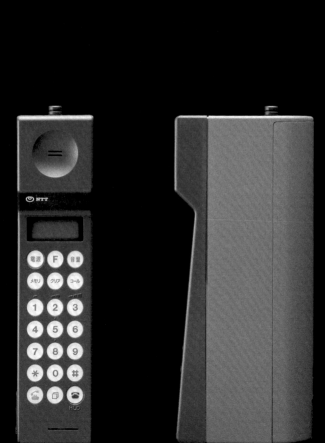

郵政省ポスト開発　1996年
Development of public mailboxes

明治以来初となる、郵便ポストの統一規格の変更であり、システム化によってトータルにデザインした。郵便物の大型化に対応した投入口サイズの変更や、ユニバーサルデザインの観点から子どもや車椅子の方にも利用しやすい投入口の高さの変更などを行った。また、切手自動販売機付きなども計画されたが、試作設置にとどまった。なお、試行時の色彩は、側面方向における遠方からの視認性（赤）と、前面側の掲示物活用（シルバーグレー）などを前提とした2トーンとなっていたが、最終的には現行型の全面赤色が選択された。GKではこの他にも、警視庁パーキングメータや、JR東日本自動改札、ETCゲートの標準設計など、インフラに関わるパブリック・スタンダードの原点を数多く創り続けている。

クライアント：郵政省（現日本郵便株式会社）

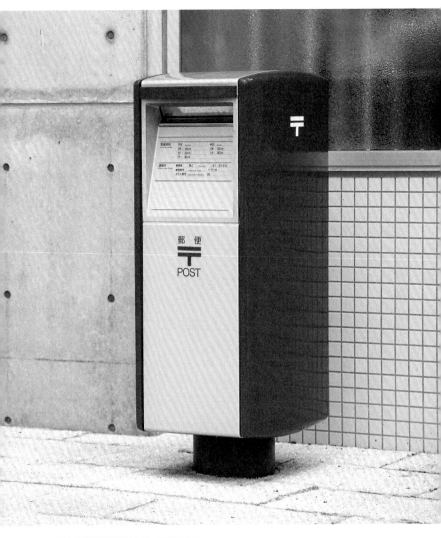

郵政省 郵便差出箱 11 号・試行型色彩
現在使用されている実施型色彩では、投入口以外を赤色に変更している。

ゼロから考える　｜　原型を創る
　　　　　　　　｜　シンボルを創る
　　　　　　　　｜　意味をカタチにする

西新宿サイン計画「サインリング」 1994年
"Sign Ring" signage project for West Shinjuku District

高層ビルが数多く立ち並ぶ新宿副都心地区は、再開発によって碁盤目状の街路になっているため自分がどこにいるのかが分かりにくい。そこで、副都心エリアを顕在化し、都市のランドマークとなることを目指して設計されたのが、このサインリングである。当初の計画では、同地区に4か所設置される計画であったが、残念ながら実現には至らなかった。機能的には、信号や照明、サイン、車両感知など様々な機能を内蔵させ、乱雑になりがちな交差点の景観を美しく統合した。GKの得意とする整理学としての美学がここに生かされている。特徴的な真円の形態が強い存在感を発揮するデザインは、その後、国内外の景観デザインに影響を与えるものとなっている。

クライアント：東京都

126

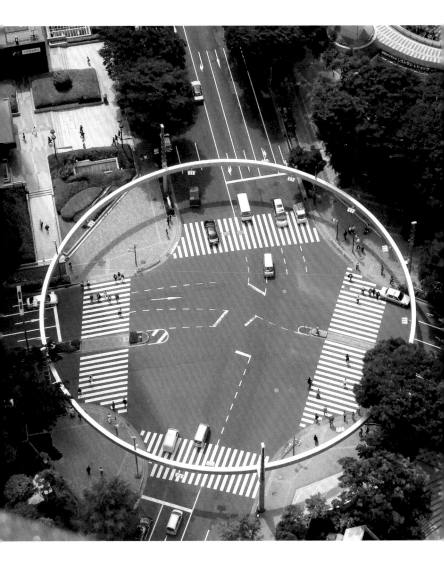

成田エクスプレス E259系「N'EX」 2009年
"N'EX" series E259 Narita Express

成田国際空港と首都圏を結ぶ特急車両である。日本に到着した外国人旅行客が最初と最後に利用する列車として、赤・白・墨といった日本をイメージしたカラーリングを採用するなど、随所に"日本らしさ"を施している。そのことによって、空港特急としての路線ブランディングと同時に、シンボリックに「日本」を感じさせるものとなった。この車両は、JR民営化以降で初めて本格空港特急としての開発であった初代253系（1991年）のアイデンティティを継承発展させたものである。E259系では、新技術を用いて従来の鉄道車両にはない新たな収納スペースや、質の高いインテリア空間を実現した。こうした取り組みは、その後の車両開発の原点となっている。

クライアント：東日本旅客鉄道株式会社

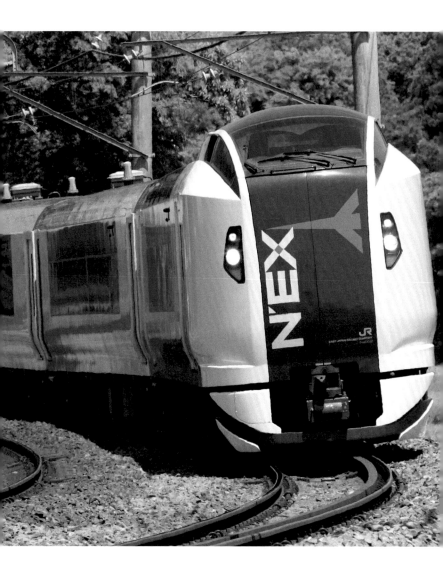

富岩水上ライン「fugan」 2015年
"fugan" boat for Fugan Suijo Line

「富山県産業のショーケース」これが富岩運河を運航する観光船デザインの基本テーマであった。富山は建築建材を主としたアルミ産業と、新幹線のフロントガラスなどに用いられる特殊ガラスが地域の産業として名高い。このソーラーパネルを用いた電気観光船は、こうした富山の産業を象徴するデザインとなっている。船体は軽量なアルミ合金を用い、建築的な造形言語によるフレーム構造とし、前面ガラスはまさに新幹線仕様の曲面ガラスとなっている。地域の素材活用を明確に印象づけるために、船体のデザインはシャープでシンプルでありながら、他の観光船には見られないシンボリックなものとした。富岩水上ラインは、今や地域を象徴する存在として高い人気を博している。

クライアント：富山県

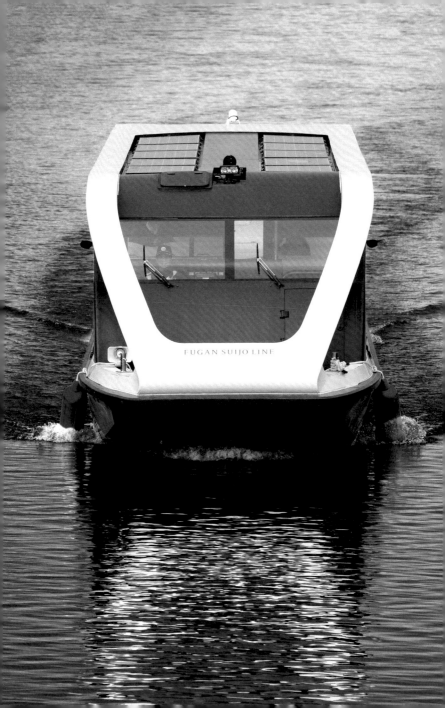

インタラクティブデジタル地球儀
「触れる地球（大型版）」 2001年
"Tangible Earth (large-size)" interactive digital globe

地球は、あまりにも巨大で、人の五感では実感することが難しい。これは、1000万分の1サイズに縮小した世界初のインタラクティブ・デジタル地球儀である。世界中で集められている様々なデータを使って、生きた地球の姿を感じることができる。地球で起きている様々な事象を知ることを目指し、大気汚染物質の移動、地震の発生、津波の伝播、地球温暖化の推移、クジラの回遊、等々、実に様々な情報が球体ディスプレイに表示される。また、画像変換技術とセンサーの活用によって、地球の重みを実感しつつ画像を手で回して好きな場所を見ることができる。まさに、見えない情報を、実態として見せる装置なのだ。

コラボレーション：竹村真一

二 ヒトからはじめる

これまで、人間中心主義設計／Hunan Centered Design が言われて久しい。しかしGKでは、こうした言葉が社会を賑わす以前から「ヒト」を基本にデザインをしてきた。それは「モノに心を、人に世界を」というGKの言葉に表れている。モノが心を持ったならば、「人はどうあるべきなのか」それをモノが教えてくれる。GKにおいてモノは「心を持った道具」として考える。モノの心は、人の本来的な欲求を読むのである。モノに「心」があると考えることは、「道具」がモノゴトの本質を知っているということだ。GKでは「道具」という言葉の解釈を、このように「心」や、その自立的な「物性」など様々な次元から考えてきた。

私たちがモノをデザインするとき、まず『道具』として発想する」と考え、最終的にはユーザーの手元に届き、『道具』として使用される」と考えてきた。その過程では、「製品」としての技術的側面や、「商品」としての流通的側面などが存在するが、「道具（モノ）」の本質的価値を常にユーザーの立場に立って

考えるということである。こうした考え方は、Hunan Centered Design と重なる概念だ。

今日では、こうしたプロセスが、単なるモノづくりのみならず、コトづくりや空間づくりにも適応され、さらにはサービスデザインにも展開されてきている。人を見つめ、「利用者」の心理的な欲求に立ち、人の「認識構造」を考え、人の「行動」を読むところから、デザインの本質的な「価値」が見えてくる。

それは、天才デザイナーのひらめきからではなく、優れた観察力を持ち、創造的な思考を展開するＧＫグループメンバーの共創によって達成されるのだ。

JR東日本 駅案内サイン標準デザイン　1988年
JR East signage planning

様々な路線が交錯する駅構内において、路線色を主体に分かりやすさを追求した標準サインシステムである。サイン計画において、もっとも重要なことはシステム（案内誘導体系）の構築である。その根拠となるものは、人々の空間認識だ。改札口に到着してから、駅内空間を通過し、電車に乗り、目的地で下車し駅外に出るまでの一連の行動を対象としてデザインしている。駅内の空間特性に応じ、路線カラーと出口表示色の黄色を基本とし、コーポレートカラーの緑との組み合わせによって、理解しやすい表示システムをつくった。人の認識からサインのシステムを構築したものであり、ユーザーがその場でどのような情報を必要としているかを構造化し計画している。

クライアント：東日本旅客鉄道株式会社

方面
gawa

山手線
Yamanote Line

12

千駄ヶ谷・千葉方面
for Sendagaya & Chiba

中央・総武線
各駅停車
Chūō・Sōbu Line (Local)

11

立川・高尾方面
for Tachikawa & Takao

中央線 快速
Chūō Line (Rapid)

10

↑ LUMINE 2/2F

御茶ノ水・東京方面
for Ochanomizu & Tōkyō

中央線 快速
Chūō Line (Rapid)

←

大月甲府上諏訪松本行

中央三鷹立川高尾行

国際線エグゼクティブクラスシート
「JAL SHELL FLAT SEAT」 2002年
"JAL SHELL FLAT SEAT" executive class seat

パッセンジャーに新たな快適性をもたらす航空機シート。シート全体
が立体的に展開しながら前に押し出されるという新しい発想により、
従来のような前席の背もたれが倒れてくるといった圧迫感から解放す
る。人間中心主義設計として、乗客の心理的欲求に寄り添った発想か
ら生まれたデザインである。時に10時間を超えて過ごす航空機シー
トでは、仕事をしたり、映画を楽しんだり、就寝時間にあてるなど、
プライベートな空間が求められる。特に、ビジネスクラスにおいては、
精緻に作りこまれたシェル型の独創的なデザインがその効力を発揮す
る。旅客航空機業界において、ビジネスクラスの高級パーソナル化を
リードしてきたモデルである。

クライアント：日本航空

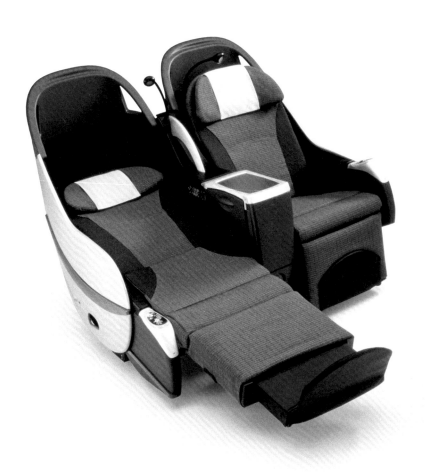

短下肢装具「ゲイトソリューションデザイン」 2005年
"GAITSOLUTION Design" for an ankle / foot orthosis

片麻痺の症状を持つ人のための医療用の短下肢装具である。油圧ダンパーによる滑らかな動きが、自然な歩行をサポートするものだ。従来の装具は、取り付けると実際の足よりかなり大きくなってしまう。そのため左右の足で同じデザインの靴を履くには、サイズの異なるものを2足購入し片方ずつを捨てる必要があった。そうしたユーザーの悩みを解消すべく、この装具では構造と形を同時に考えていくデザイン・エンジニアリングの発想で開発。より軽く薄い設計を目指し、チタンと樹脂を使うことで軽快性を追求した。その結果、フィッティング性にもすぐれ、ユーザーが通常のセット靴一足で対応することを可能にした、利用者視点のデザインとなっている。

クライアント：川村義肢株式会社

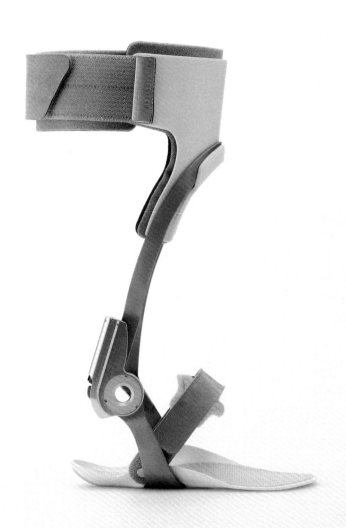

海外家電開発構想　2010年〜
Survey and planning for overseas home appliance development

GKでは、デザイン思考を含む様々な開発手法を用いながら、真にユーザーが必要とするモノゴトのあり方を導いている。こうした、開発上流域の戦略的プロセスは、プロジェクト成功の大きな力となっている。インド向け家電の開発プロセスにおいては、エスノグラフィー（行動観察・調査）を用いて、商品企画段階のデザインを行った。住宅に定点カメラを設置し、生活者が家の中でどのような行動をとっているかを全て記録。そこから得た気づきをもとに、ユーザー自身では気づかぬ新たな機能やコンセプトを抽出した。そして、アジャイルなプロセスによって検証確認を行い、マーケットに受け入れられるキーファクターを抽出し、具体的デザインへとつなげている。

クルーズフェリー「SEA PASEO」 2019年
"SEA PASEO" cruise ferry

広島・呉・松山を結ぶ瀬戸内海汽船のフェリー。設計に先立ち、ユーザー別の利用目的や状況など徹底した乗船調査を行い、そこからデザイン思考プロセスを活用しワークショップ形式で設計が進められた。瀬戸内海の眺望を楽しみたい人や、仮眠をとりたい人、パソコン作業をする人など、様々なシーンに対応する多種多様なシートを設置。さらに一人でもグループでも快適に時間を過ごせるスペースを設け、全てのユーザーが思い思いの過ごし方ができることを目指した。外見の美しさだけではなく、ユーザーセンタードによる快適性を追求し、フェリーを単なる移動手段ではなく、利用者に「乗りたい」と思われる世界へと変えていった。

クライアント：瀬戸内海汽船株式会社

三　想いを伝える

デザイナーがデザインをするとき、モノづくりの「魂」をそこに込める。この「魂」とは、モノを愛する創り手の熱い「想い」のようなものだ。それは、時を超えて変わることのない「モノづくりスピリット」でもある。また、デザイナーは、モノに込められた「ブランド」を具現化することに情熱をかたむける。そのモノが持っている価値や意味を、カタチとして表現し、ユーザーに伝えようとするのだ。

実のところ、この「造形力」そのものともいえるデザイナー魂は、一朝一夕に得られるものではない。それは、デザインの対象を知り尽くした上で、愛情にも似た思いで打ち込むデザインマインドから生まれる。創り手としてのデザイナーの想いが、ユーザーの心に伝わり、両者の心が共振現象を起こしたときに「感動」が生まれる。ＧＫの長年のパートナーであるヤマハ発動機は、「感動創造企業」を標榜しており、私たちはその活動を支援してきた。「感動」とは、デザインされた対象物を通して、デザイナーの精神が、使い手に共有されたこ

とによって起きるのである。これは、工業製品であろうと、芸術作品であろうと同じことである。こうした執着ともいえるモノに対する想いは、生活文化の質をつくるものだ。熱い「想い」は、時代がいかに進もうとも変わることはないだろう。

モーターサイクル「VMAX」 2008年
"VMAX" motorcycle

「人機魂源」この言葉は、GKのモーターサイクルデザインにおける基本理念ともいえる。それは、「モノに心あり」とした思想にもつながるものだ。モーターサイクルとは単なる機械ではなく、生命をもった有機体とみなし、人とマシンは対等であり一体的な存在なのだ。VMAXは、ヤマハのフラッグシップモデルであり、「人機魂源」を象徴したモデルともいえる。デザイナーは、金剛力士像のような日本的造形観を込め、彫刻としてデザインしている。また、ライダーにとってマシンは、単なる移動手段を超えたものであり、愛馬のようなパートナーとしての存在である。だからこそ、デザイナーはマシン・エレメントの一つひとつに至るまで熱い思いや魂を注ぎ込む。それがライダーとの魂の共振現象を生むのである。

クライアント：ヤマハ発動機株式会社

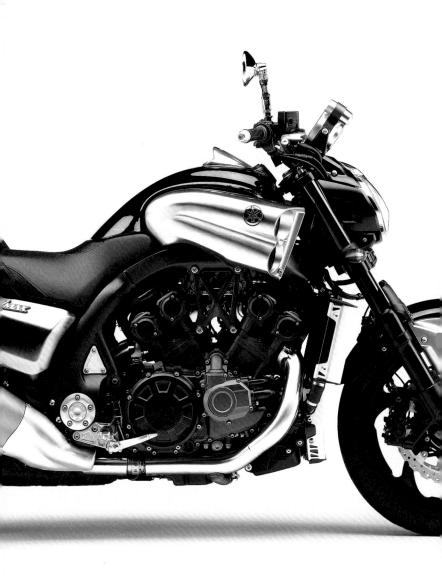

モーターサイクル「Y125もえぎ」／コンセプトモデル　2011年
"Y125 Moegi / Concept model" motorcycle

ヤマハの第一号製品「YA-1（1955年）」を彷彿とさせる「Y125もえぎ」
は、ヤマハのデザイン・フィロソフィを受け継ぎながら、軽量かつス
リムな車体との組み合わせで、自転車のような親しみやすさを併せ持
つコンセプトモデルだ。モーターショーで発表されると、モーターサ
イクルに乗らない人々からも大きな支持を得た。世界スタンダードク
ラスとされる125ccエンジンを搭載し、1リッターあたり80km走行が
可能な設定となっており、もう一つのエコデザインといえる。環境の
時代にあって、誰でも乗れる「小さな乗り物の大きな存在感」という
メッセージを社会に発信するものだ。その造形は優しさと温かさをも
ち、情感がこもる気品と、優美さと粋な艶によって、時代を越える日
本の美意識を表現している。

クライアント：ヤマハ発動機株式会社

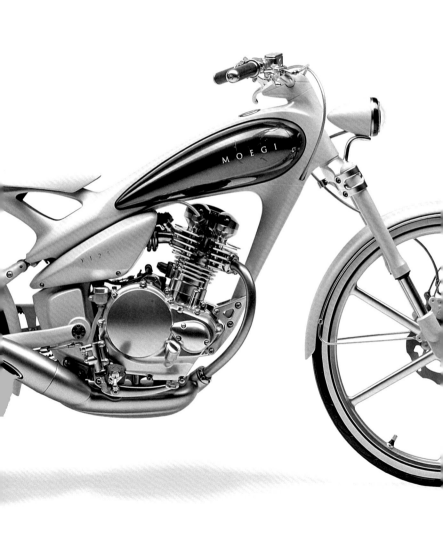

精密部品加工・洗浄一貫対応ライン　2017年
The precision parts machining-deburring-washing machine line

スギノマシンは、ウォータージェットカッター などの産業用工作機械のトップメーカーの一つであり、世界的にも高い評価を受けている。しかし、性能面では優れていても、デザイン面への取り組みは少なく、製品に総合的なブランド戦略への取り組みは多難な道のりだった。経営層の理解を得るのに３年以上の時間をかけ、「デザインは単なる見てくれではなく、顧客中心の機能設定からブランド構築までの価値をもつ」ということをご理解いただいた。その結果「デザイン思考」を活用した開発プロセスが導入され、「デザイン経営」の典型例として高い評価を受けた。この加工ラインは、「機械工業デザイン賞・日本力(にっぽんぶらんど)賞」を受賞している。

クライアント：株式会社スギノマシン

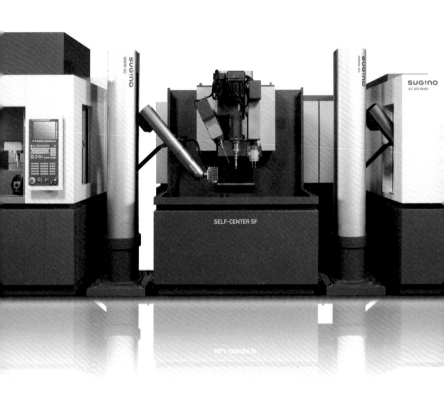

想いを伝える ｜ 魂を込める
　　　　　｜ ブランドを込める

船外機「F425A」 2018年
"F425A" outboard motor

日本の船外機は、カメラと並ぶ世界一の製品領域だ。その中でも、ヤ
マハの船外機は世界シェアトップクラスであり、圧倒的な支持を受け
ている。それは、強靭な推進力を誇る性能とともに、デザインに込め
られた高い信頼のブランド力がけん引している。洋上でのボートのエ
ンジントラブルは、時に生命の危機ともなる。デザイナーは、その秘
めたるパワーの表現とともに、大海原の中でユーザーの心を安心させ
る絶対的な信頼性をデザインしている。ボディ全体の一体感を生む流
麗なサーフェスと、力強い陰影を生む特徴的な造形により、ヤマハブ
ランドが培ってきた価値を表現している。

クライアント：ヤマハ発動機株式会社

四　物語を創る

今日、モノの価値の背景には「ブランド価値」が大きく存在している。人はモノを購入するときに、そのモノに秘められた「物語」も同時に購入しているのだ。そうした「物語」はブランド・ストーリーとして数々の伝説を生んできた。

それは、企業や人の歴史によって醸成されることも多い。しかし一方で、新しいデザインにおいても、仕組みや意味づけが求められ、新たな「物語」が必要とされる。仕組みには多様な可能性があるが、それはある種のUXデザインと言ってもよいのかもしれない。モノや空間にまつわるストーリーを構築し、ユーザーに無形の体験価値を提供する。そのことによって、対象物の「価値」が変質する。人はその物語を享受することによって、モノの機能性などの物的価値以上に、意味的価値を受け取っているのである。

「物語」は、モノや場に新たな仕組みによって「コトを込める」価値づくりや、デザインの対象に新たな意味やストーリーを創り「メッセージを込める」価値創造などによって生み出される。単に対象を機能的にデザインするだけではな

く、「物語」としての奥行きをもった価値づくりによって、人はそれを深く記憶にとどめることになる。こうした「物語」を発想することもまたデザインの力となっているのだ。

生涯を添い遂げるグラス　2010年
Eternal Glass for your lifetime

職人による手づくりの魅力と、もし割れても破片を送ると元の商品を無償で送り返してくれる生涯補償の仕組みによって、道具と使用者と生産者が長くつながることを実現した。職人の伝統技術によって、機械生産では表現することのできない美しい形状や質感を作り出しており、単なる道具としてではなく、人生に寄り添い、生涯愛着をもって使ってもらうことを目的としている。そこには、道具の背景に「生涯を添い遂げる」という物語が込められている。生涯補償を付加することで、思い出も失わずにすむ。こうしたコンセプトによって、割れ物はタブーとされていた結婚式の引き出物にも使われるようになっている。モノに込めたコトが、新たな価値を生み出しているのだ。

クライアント：株式会社ワイヤードビーンズ

丸ノ内ホテル サイン計画　2018年
Signage project for Marunouchi Hotel

100年近い歴史を誇る「丸ノ内ホテル」のサインリニューアル計画。歴史的資産を十分に活用するために、経営者やスタッフとともに資産の再構築を行い、「季節の変化を共有する『日本の迎賓』」というコンセプトを設定。四季の変化を取り入れて来訪者をもてなす日本古来の文化に倣い、館内ではサインパネルの一部にアートワークを組み込み、季節ごとに差し替えることでホテル空間の表情を変える仕組みを構築した。それによって、海外からのリピーターのお客様に対しても、常に新しい表情でお迎えすることができ、またスタッフ自らパネルの差し替えを行うことで、ホテルのもつ歴史や誇りに対して再認識することにもつなげている。

クライアント：株式会社丸ノ内ホテル

日本中央競馬会イメージアップ計画　1987年
Image improvement plan for Japan Racing Association

従来競馬は、賭けごとの側面が強調され、マイナスイメージを潜めていた。しかし、ホースレース本来の伝統をもつ英国では、ノーブルな感覚の中で競馬を楽しむ。それは、知的で格調高いスポーツ性とゲーム性があり、健康感にあふれたものである。この「イメージアップ計画」は、単にマークを変えるというだけではなく、競馬という行為や、それに関する建築や空間までも含めて、質的転換を図ろうとするものであった。その象徴となるシンボルマークは、緑の草原とそこに疾駆する美しい馬の姿をモチーフにして生まれた。英国の精神を継承し、誰にでも分かる新鮮で親しみやすいイメージで視覚化することによって、日本の競馬を明るく洗練されたスポーツレジャーへ変貌させる新たな「物語」となった。

クライアント：特殊法人 日本中央競馬会、株式会社博報堂

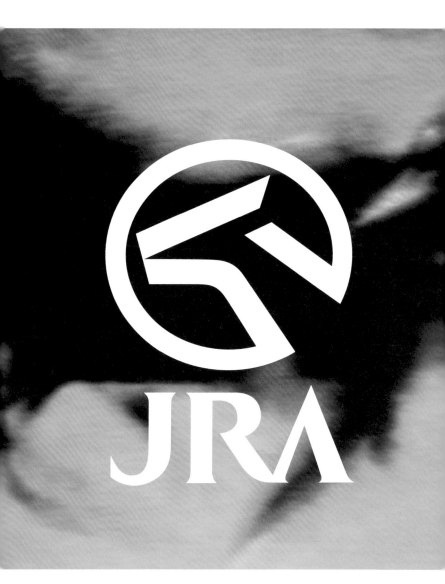

鯖フィレ缶詰「ラ・カンティーヌ」 2013年
"La Cantine" canned mackerel fillets

パッケージデザインは、商品メッセージの表出である。これは「カジュアルフレンチの雰囲気を自宅で楽しむ」というコンセプトから、キッチンやテーブルで映える洋食器をイメージしたデザインによって新たなブランドを創り出したものだ。文字どおり、逆転の発想で缶の底に気品あふれるフランス陶器のパターンを展開し高級鯖缶に作り変え、従来の缶詰がもつ庶民的なイメージの払拭に成功した。中身そのものも吟味し、一般的な缶詰とは異なる素材を採用、ソースも一連の商品として発売することで、新たな商品世界を生み出した。このことによって高級市場やインテリアショップなどにも販売チャネルを拡大、従来の鯖缶ではありえなかったギフト市場でも大きな成功を収めている。

クライアント：株式会社電通、マルハニチロ株式会社

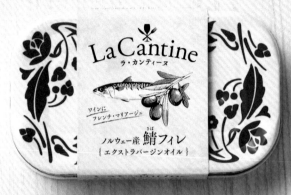

La Cantine
ラ・カンティーヌ

ワインに
フレンチ・マリアージュ

ノルウェー産 鯖フィレ
{ エクストラバージンオイル }

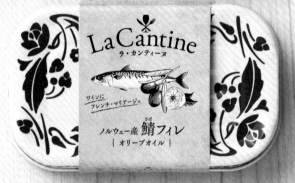

La Cantine
ラ・カンティーヌ

ワインに
フレンチ・マリアージュ

ノルウェー産 鯖フィレ
{ オリーブオイル }

五　社会を変える

「デザインは社会的使命をもつ」私たちはこのことを、深く心に刻んできた。このことは、芸術とデザインは近しい存在であるが、社会的関係性という点において異なっている。芸術は個の創造行為に基づく自己表現を基本としている。このことは、社会への眼差しをもった現代芸術においても意味的には共通している。一方デザインは社会との契約関係の上に成り立ち、産業社会との結びつきにおいて大きな影響力をもってきた。芸術は基本的に個的な存在であるが、デザインの対象は時に数千数万の単位で社会に提供される。この点において、デザインはすでに社会に対する責任を追っているのだ。

そして、こうした数としての存在以上に重い意味をもつことが、「デザインによる社会課題の解決」である。今日のデザインは20世紀的な造形行為から、21世紀的なイノベーションプランニングへと役割を広げた。この、デザインの創造的発想力を社会の問題解決に活かすことこそが、今日のデザインに求められる能力ともなっている。

166

もとよりデザインはバウハウスを思い出すまでもなく、「より良い社会の構築」を目指してきた。それは、過去へのアンチテーゼとしての社会提案であった。今日のデザインに求められるものは、人類が直面する多様な課題の解決である。その対象は、環境問題や激甚化する災害への備えから、持続可能な街づくりまでと多様だ。そこには都市のインフラを再構築し「街を変える」視点も含まれる。私たちは今、近代デザインが目指したユートピア思想ではなく、より現実的な対応が必要とされているといえるだろう。そこでは、科学技術を活用した問題解決提案や、社会的仕組みによる課題解決、さらには人々の意識改革を促す啓発活動などもデザインの対象となる。このようなデザインの提案性をGKは使命と感じて長年活動してきた。世直し運動ともいえるような、デザインによる新たな「社会的価値」の創造は、今後ますます必要となってくるに違いない。

ソーラー充電器「N-SC1／エネループ」 2006年
"N-SC1 / Eneloop" solar charger

eneloopは、1,000回以上繰り返し使える充電池として開発された。そのアプリケーションシリーズの中でも、中心的存在として位置しているのがソーラー充電器だ。ほぼ廃棄を必要としないeneloopを、外部電源を使用せずに100％太陽エネルギーで充電すれば、究極のエコデザインが実現される。パワーを象徴するピラミッド形状は、不等辺とすることで、太陽の位置に合わせて角度を変えることができる。窓辺のインテリアにも調和するシンプルかつ機能的なフォルムとすることで、日々の生活における環境意識の向上にもつなげている。こうした、社会的視点が評価され、ソーラーチャージャーを含む「eneloop universe products」は、2007年グッドデザイン大賞を受賞している。

クライアント：三洋電機株式会社

緊急災害用快適仮設空間「QS72／Quick Space 72h」 2010年
"QS72 / Quick Space 72 hour" temporary shelter for disaster emergencies

震災のような激甚災害が発生した際、発災後72時間の環境が被災者
の生存率を左右する。これは、その3日間を生き延びるための仮設空
間ユニットである。断熱性の高い樹脂製サンドイッチパネルを用い、
軽量でコンパクトに折り畳めるという特徴は、日本の伝統文化である
折り紙から着想を得て開発された。通常時は平面状態で小さく収納
し、広げて組み上げることで立体空間を生み出せる。東日本大震災で
は日本赤十字社の仮設診療室として活用され、その後ボランティアセ
ンターとしても転用されている。使用時には、ユニットの切り貼りに
よる予想外の展開例もあり、現場で応用の余地があることもソーシャ
ル・イシューに対するデザインとして、重要なポテンシャルであるこ
とが実感された。

クライアント：第一建設株式会社

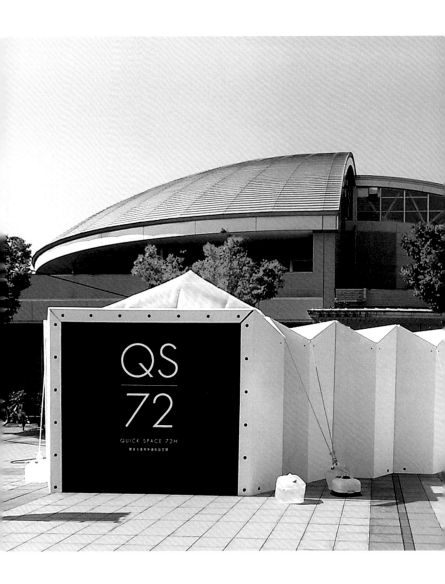

津波避難訓練アプリ「逃げトレ」 2018年
"NIGETORE" personal tsunami evacuation drill APP

将来の南海トラフ巨大地震・津波被害などを念頭においた避難訓練ア
プリである。研究者が提供する信頼度の高い浸水シミュレーション
データを用い、津波到来に対する自分の避難状況の安全性が、グラ
フィカルな表現と効果音やアナウンスなどで分かるようになってい
る。津波発生の疑似体験をすることによって、災害時における自分の
行動や対策について事前に学習し、生き残ることを目的としている。
これは、京都大学や防災科学技術研究所などとの共同研究開発であ
り、ハザードマップや津波ピクトサインの標準化などにも取り組んで
きた。「運動・事業・研究」を掲げるGKでは、こうした社会課題への
対応に積極的に関与し続けている。

逃げトレ開発チーム：京大防災研矢守研究室、GK京都、R2メディアソリュー
ション、防災科学技術研究所

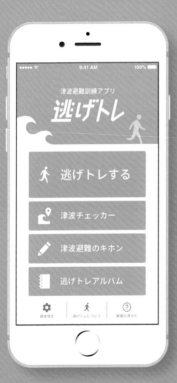
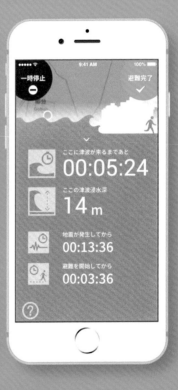

インテリジェント・バスストップ　1999年
Intelligent bus stop

広告の運用収益によって、自治体は一切の費用負担なくバス停の設置から維持管理までを行うことを可能にしたPPP（パブリック・プライベート・パートナーシップ）事業。現在では、グローバル・スタンダード化し、日本においてもほぼ全ての政令指定都市において、GKが手掛けたデザインが展開されている。このインテリジェント・バスストップは、ベルリン市の再開発エリアを主な対象として設置されており、インターネット端末を備えた高度情報化バスストップとして計画された。また、屋根面には半透過性ソーラーバッテリーを組み込み、照明電源などに用いている。シンプルでプレーンなフォルムによって、時間の経過に左右されないパブリック・デザインを追求している。

クライアント：ベルリン市、Wall GmbH

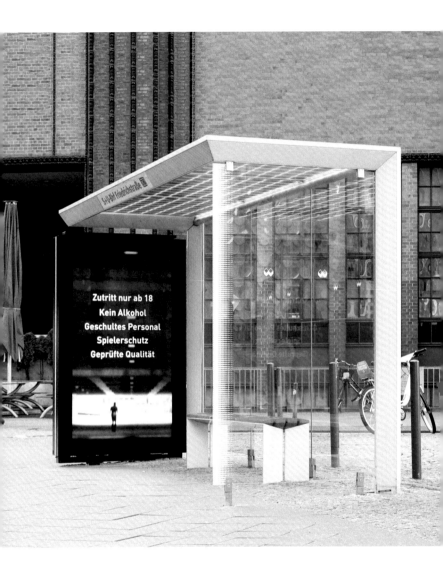

街路環境計画「御池シンボルロード事業」 2003年
"Improvement of Oike-dori Symbol Road" streetscape project

京都市内で最も象徴的な道路である御池通りの景観整備計画。サイン
や道路照明、信号柱、駐輪施設、バス停、舗石などのデザインによって、
祇園祭りや時代祭りの舞台となる場における人々のアクティビティと、
シンボルロードとしての象徴性を両立させた。格子状の道路構造と京
都の空間性を生かす形で設計しており、道路照明や信号機・標識など
を一体的に共架柱化するとともに、御池通りと交わる街路名や現在位
置を示す「辻標」と小ぶりの歩行者専用照明などを設置している。街
路整備は都市スケールの土木事業であるが、あくまでもヒューマンス
ケールを基調とし、美しい街並みに馴染むように、日本的かつ緻密で
品格のあるデザインを目指している。

クライアント：京都市、日建設計

柳馬場通

やなぎのばんばどおり

柳马场通
야나기노반바도리

Yanaginobanba dori

富山市　LRT関連トータルデザイン　2006年〜
Total design project of light rail transit in Toyama city

富山市では、人口減少や高齢化、車依存の進行による交通弱者の移動不自由といった課題が顕在化していた。その対策として、公共交通の再生を中心としたトータルデザインによって、コンパクトな街づくりを目指した取り組みである。基本コンセプトから車両デザイン、VI計画、電停等インフラ、サイン計画、色彩計画、広報・広告計画、市民参画の仕組みなど一貫して行い、自治体・企業・市民を巻き込み、街の新しい風景を作り出した。こうしたトータルデザインの結果、市民から愛される市の代表的な存在となった。認知度が上がったことにより、ライトレールを目当てに他県から観光客が訪れるケースも珍しくない。開業以来、毎年黒字を更新し続けていることが、デザインの力を物語っている。

クライアント：富山市、富山ライトレール株式会社（現富山地方鉄道株式会社）

178

第五章　デザインはどこへ行くのか

本書において、現代日本のデザインは、デザイン思考などの普及とともに経営と結びつき始めたこと、一方で世界のデザインは原点的に社会への眼差しをもち、より良い世界を目指してきたことなどを述べた。そしてGKはそのDNAにおいて「本質的価値」を追求し、それを生み出す「流儀」ともいえるデザインアプローチを続けてきた。このような多様なデザインを取り巻く状況の中で、GKはデザインに対し常に真摯に向き合ってきた。では、これからのデザインはどこへ向かうべきなのだろうか。第五章においては、これまで述べたことを背景として、「Essential Values」を生み出すデザインが向かうべき方向について述べ、「デザインの本質」の締めくくりとしたい。

前提としての社会性

デザインを通じてモノゴトの本質を考えるとき、忘れてならないことが「社会性」であると何度も述べてきた。なぜならば、それは「より良い社会の全体性」を創るための根幹となる特性だからだ。近代デザイン思想において打ち立てら

＊バックミンスター・フラー：アメリカの思想家、デザイナー、建築家、発明家、詩人。生涯を通して人類の生存を持続可能なものとするための方法を探り続けた。全28冊の著作によって「宇宙船地球号」、エフェメラリゼーション、シナジェティクス、デザインサイエンスなどの言葉を広めた。デザイン・建築の分野でジオデシック・ドーム（フラードーム）やダイマクション地図、住宅のプロトタイプであるダイマクション・ハウスなど数多くのものを発明した。

れた「デザインの社会的使命」は、地球時代を迎えた今、再び輝きを放つものとなっている。一部のエゴや無関心が、バックミンスター・フラー（1895—1983年）の提唱した「宇宙船地球号」を蝕み始めてから長い年月が過ぎた。

そして、ローマクラブによる「成長の限界」を振り返るまでもなく、後がない局面に私たちは立っている。国連が提唱するSDGsは2030年に達成できるのだろうか。そして、それは経済原理と矛盾のない、社会システムを構築するのだろうか。私たちは今、デザインにおける社会性を抜きにしては、生きていくことのできない時代にいる。

総合性をデザインする

デザインとは総合的なものであると、度々指摘してきたところである。単にそれは、デザインの対象領域がモノやコトや空間などに拡がっているということだけではない。むしろ「デザインの能力」として、多様な次元から発想する総合性が必要だということだ。20世紀においては、「モノ」が「テクノロジー」と結びつき新しい世界を拓いてきた。そして21世紀を迎えデジタル社会が到来

＊宇宙船地球号：バックミンスター・フラーが提唱した概念・世界観。地球上の資源の有限性や資源の適切な使用について語るため、地球を一隻の宇宙船に例えて使った言葉。
＊ローマクラブ：スイスに本部を置く民間のシンクタンク。世界の人口が幾何級数的に増加するのに対して、食糧・資源は増やせるにしても直線的でしかなく、近い将来に地球社会が破綻することは明らかであり、世界的な運動を起こすべきだと考え、資源・人口・経済・環境破壊などの全地球的な「人類の根源的大問題」に対処するために設立。1972年発表の第1回報告書「成長の限界」は世界的に注目された。

すると、ネットワークとサービスに支えられた新たな「コト」創りの時代となっている。それは、経営戦略とも結びつき、第四次産業革命を前提としたデザイン経営の重要課題ともなった。

「モノ」の意味するところは、空間やプロダクト、グラフィックなどの具体物のデザインを指している。そして「コト」には、仕組みやサービス、ビジネス、社会制度までが含まれていることはこれまでも述べたとおりである。一方「テクノロジー」の意味は、20世紀中庸を過ぎるころまでは、主に物理的な機械技術を指していた。しかし、21世紀になるとデータやネットワーク、AI、ロボティクスなどが出現し大きく変化している。このことは、20世紀のデザイン、いわゆる「d（スモール・ディー）」の世界は、「テクノロジー」と結びつきながらも、重心は「モノ」に置かれていたことを意味する。それは、20世紀の技術が「コト」と結びつくまでの拡がりをもちにくかったからである。それに対して、21世紀のデザインとしての「D（ビッグ・ディー）」の世界では、「モノ」「コト」「テクノロジー」により構成されたデザインが語られてきた。それは、「変化したテクノロジー」としてのデジタル・ネットワーク社会が、「コト」のイノベー

ションを大きく変革したからである。国が推進する「デザイン経営」もこれと同様の解釈に基づいており、それが「ブランド」と「イノベーション」を生み出し、企業のありたい姿をかたちづくるとしている。

この「D」時代においては、GAFAの台頭などとともにモノの価値が相対的に減少し、ハードウェアの価値が見えにくくなっていったことも事実である。しかし、真に価値ある生活の全体像をつくるには、ハードウェアの「物的な質」なくしては難しいだろう。「物的な質」とは、機能的な品質以上に、モノとしての高い完成度や、ユーザーに満足を与える美しさなどのことを指している。それは「モノの質」ともいえ、色や形や材質感など狭義の意味での「デザインの質」といってもよい。すでに、ハードウェアの再評価は起きているが、改めてこうした「モノの質」を問い直してみる必要があるだろう。

ハードウェアの復権

モノからコトへと価値観が拡大し変化してきた結果、以前よりもモノのクオリティが問われなくなってきていることは事実である。コト性が重視されてきた

結果、周りを見渡すと、仕組みとしての価値は評価されているが、「モノの質」は決して高くないものも少なくない。しかし、そうしたものが、社会的には非常に高い評価を受けることともしばしば起きている。私たちは、徐々にモノをみる目を失いつつあるようにさえ感じる。モノの中にある質や美、つまりはハードウェア・デザインとしてのクオリティを失ったとき、その生活は真の豊かさとはいえないだろう。

ビジネスシーンにおいても、ハードウェアの価値が高くなくては、イノベーティブな仕組みやビジネスも評価されない。そのことは、先に述べたようにApple 製品などを見ても明らかであり、ハードウェア自体の価値が高いことによって、初めて事業の成功が約束される。

車やモーターサイクルを愛する人々が、自身の所有するマシンを愛でて楽しむといった「所有の喜び」は時代とともに変化しつつも、決して失われることはないだろう。美しいものに対する欲求や憧れは、いつの時代も変わることはない。ハードウェアの復権は、生活文化の復権といってもよい。これは、極めて重要な認識だ。

もちろん、価値認識が所有から使用へと移り変わり、様々な物がシェアされる時代となって変化は起きている。しかし、自身が所有している物でないからといって、ただ単に機能を満たせばよいと考えられるのだろうか。シェアされるモノであっても、優れた「モノの質」に触れたときの感動は存在し続けるはずだ。所有する喜びから使用する喜びへと社会が変わっても、その楽しみ方が変わるだけではないか。生活の中で、「美しさや品質」への追求を失ってしまっては、文化も失われるということではないだろうか。

「そもそも○○とは何か」という、そのモノの本質を考えたとき、モノの姿は自ずと「本質的な美」にたどり着くように思う。これこそが、私たちがデザインと向き合う上で、常に目指してきたものである。美は、生活者にとっての「生活の品質」を支え、企業にとっての「アイデンティティ」を創造し、「文化」をかたちづくる」ことにつながる。

モノづくり文化としての「ハードウェアの復権」は、創り手と使い手の「心」の復権でもある。工芸作家は自らの「魂」を込めて作品を創り、それを使い手

にわたす。そのとき、精神の共振現象が起こり、使い手に感動が生まれる。作者の思いを、受け手が感じ取ったとき、人は一つの茶器の中にも宇宙を見ることができる。

今日のインダストリアルデザインにおいて、デザイナーとユーザーの間に、このような芸術的な関係性は難しいかもしれない。しかし、デザイナーは産業人であると同時に、文化人でなくてはならないだろう。モノづくりの社会的関係性の中で、デザイナーは忘れることのできない価値に目を向ける。それは、かつてウィリアム・モリスが提唱した「アーツ・アンド・クラフツ運動」を思い出す。決してこれはアナクロニズムなどではない。むしろ、モノに「心」を映すデザイナーの本来性であると思えてならないのだ。

「心」の時代へ

過去から現在、そして未来につながるデザインの立ち位置を確認する上で、「モノ」「コト」「テクノロジー」の先に問い直すべきが「心」ではないだろうか。「心」は、モノづくりの精神や感動創造から、倫理性や人類愛までその幅は広く奥が

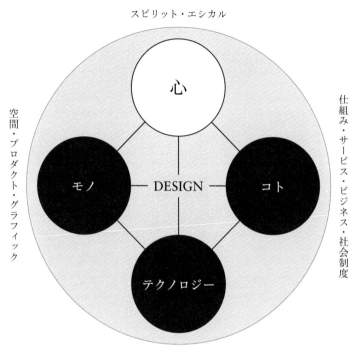

スピリット・エシカル

心

DESIGN

モノ コト

テクノロジー

空間・プロダクト・グラフィック

仕組み・サービス・ビジネス・社会制度

データ・ネットワーク・AI・ロボティクス

心をつなぐ21世紀型デザイン

デザインは、「モノ」と「コト」と「テクノロジー」の三要素によってのみ生み出されるわけではない。今後ますますデジタル化が進み、AI が高度化する社会にあって、「心」への眼差しが最も大切になっていくだろう。

深い。

　2045年にはAIの能力が人間を上回ると予想されている。それはシンギュラリティ（技術的特異点）と呼ばれ、その兆しはすでに色々な生活の場で見え始めている。第一章の「拡大するデザイン」で述べたように、AIはビッグデータと結びつき、あらゆる事象の最適解を導き出そうとしている。それは間違いなく大きな変化だ。ビッグデータとAIは、これまで人間の多大な労力によってつくられてきた仮説を、一瞬にしてつくりあげてしまう。それは、人間よりも遥かに高度な分析により、新たな関係性を見い出すだろう。こうしたことは、デザインの世界にも大きな影響を与える。なぜならば、デザインは「仮説を提示すること」が大変重要な役割であるが、ビッグデータとAIもまた仮説を提示することを得意とするからだ。今後、様々な問題解決や戦略構築、未来予測に新しい世界が拓かれていくはずだ。

　そうした時代のデザインは、テクノロジーが全てを支配するようになるのだろうか。いや、私たちは一点だけ重要なことを忘れてはならない。それは、「AIやビッグデータは心を持たない」ということだ。AIが得意とすることは、膨

大なデータの中から、特徴的な傾向を読み取り、それが次に何を起こすのかを予測すること。これまでの人間の労力では、到底達成することができない複雑な分析だ。AIとビッグデータの役割は素晴らしいものだが、それはあくまでも過去に起こったことに対する詳細な推論に過ぎない。「ビッグデータとAI」はゴッホのような絵を描くことも、川端康成のような小説を書くこともできるかもしれない。しかし、真に全く新しい芸術を生み出すことができるかは疑問だ。今、私たちは、デザインにおいても新たなツールを積極的に活用することに疑いはない。しかし一方で、人間にしかできないことを深く考えなくてはならない。

　今も昔も、そしてこれからも、デザインは、「より良い人々の暮らしと世界を創る行為」であることに変わりはない。だからこそ、自らの「心」に基づいた創造的な仮説を提示していくことが、ますます重要になっていくに違いない。私はその時、これまで以上に「モノ・コト・テクノロジー」が「心」を支え、新たな価値を生み出すような関係になっていくのではないか。いや、むしろそうでなくては真に人のための社会とはいえないだろう。

「モノ」と「心」が結びついたときを考えると、そこにはモノに接する「感動や喜び」が生まれることが分かる。モノづくりにおける「心」の復権である。

このことは先に述べたとおりである。

では、「コト」と「心」の結びつきとは何だろう。それは、様々な人のための仕組みやサービスが、「心」をもって作られたときに、人々の共感や、喜びや、心の安寧がもたらされるということだろう。それは「祭り」のようなものであったり、「福祉」のようなものであったり、あるいは「政治」そのものかもしれない。

そして、「テクノロジー」と「心」の結びつきの先には、人間を中心とした様々な社会インフラや生活サポートが登場する。それは、人の世界に安心や安全をもたらし、より便利な社会システムが生活総体として快適性を生み出すに違いない。それは、日常生活の様々な行動を支える衣食住から、交通やエネルギーなどのインフラまで、多様な社会基盤が高度な情報の上に成り立っているのだろう。そして、何よりもそれは、「人のためのテクノロジー」でなくてならない。

192

このように「心」には、個人の内面に深く根差した「エモーショナルな心」と、社会的倫理性に基づく「エシカルな心」の両面がある。今日のデザインを行うにあたって、この両面においてデザインに「心」を取り戻していかなくてはならないだろう。

社会全体に対するデザインが「心」を持ったとき、「心」を通じたその先に新たな価値が生まれる。それが、我々が言うところの「Essential Values」の最も大切な姿であると考えている。「モノに心あり」としたGKの思想を背景とし、モノゴトの本質をデザインしようとしたとき、必ずそこには「心」があるはずだ。デザインに「心」が必要ということは、文化としてのデザインを取り戻すということでもある。「心」を中心にデザインを考えなくては、次なる時代は到来しないだろう。

これは、ビジネスを考えることにおいても同様である。今日のSDGsが、単にエシカルなポーズとしてではなく、ビジネスと社会正義が結びついたものとして認識されているように、「心」とビジネスが結びつく時代が必ず到来する。デザインに社会性が求められると同時に、人間性の復権が求められる現在にお

いて、「心」が含まれていないビジネスに果たしてどれほどの価値があるといえるだろうか。

21世紀という言葉が、「未来」という輝きを失って久しい。しかし「心」と「デザイン」が結びついた社会こそが、かつて望んでいた真の未来ではないだろうか。私たちは、「モノ・コト・テクノロジー」の先に、「心」とのつながりを持つことが不可欠であり、それこそが「デザインの本質」を生み出す正しい姿だと信じている。

ポスト・シンギュラリティ社会に求められるもの

最後に、1982年に提案したインビジブルシティを紹介することによって、将来への展望としたい。これは、携帯電話すら世に登場していない時代に行った「超高度情報社会提案」である。

インビジブルシティとは、文字どおり「見えない都市」の意味であるが、今日想定されている近未来社会像に極めて酷似したものであった。それは、社会

＊イヴァン・イリイチ：オーストリア・ウィーン生まれの思想家。ヴァチカン・グレゴリアン大学で神学と哲学を学び、カトリック司祭として活動していたが、1969年ローマ・カトリック教会との軋轢により還俗。以後、学校・病院制度に代表される産業社会への批判を展開。その議論は、教育、医療、エコロジー運動、コンピュータ技術など、多分野に影響を与えた。

全体が究極的なデジタル・ネットワークによって結ばれることにより、もはや「集まり住む」都市を必要としていない姿である。人々は20世紀のような労働のための移動を必要とせず、人と人の直接的な交流を目的としてのみ移動する。大都市はもはや存在せず、象徴としての山岳都市に散居している。人々は装身具化した情報装置を持ち、住空間全てが情報媒体化した空間に共住しており、「一人であっても寂しくない社会」が実現されている。そこにおける人の「心」は、「自律した個」となり、「交歓する集」との対極をなす。人々は、個々に自律しつつ、ともに交歓することで生きる喜びを分かち合うのだ。それは、哲学者イヴァン・イリイチ（1926―2002年）が提唱した「コンビビアル（共生・共感）な社会」にも似た、心豊かな社会なのである。

左記は、GKの社報であるGKレポート（2010年9月）からの引用である。

インビジブルシティの遺したもの

今を去ること27年も前（1983年）のこと、憧れのGKに入社して間

＊「コンビビアル（共生・共感）な社会」：人間の本来性を損なうことなく、他者や自然との関係性のなかでその自由を享受し、創造性を最大限発揮できる社会のこと。技術や制度に隷従するのではなく、人間にそれらを従わせる社会であり、それは決してユートピアではないと提唱。

もない私は、「毎日ID賞」に二回目の戦いを挑んでいた。毎日コンペの名で親しまれたこの賞は、毎日新聞社が主催する国際インダストリアルデザインコンペであり、デザインコンペへの最高峰として広く認知されていた。我がGKグループも、その創成期において、連続して特選の栄冠を獲得し、GKの名を広く世に知らしめた歴史がある。学生時代からGKに出入りしていた私は、その影響を強く受けていた。そして在学中にも「グループオブ小池」を気どり、ID専攻の同級生6人全員のチームで、毎日ID賞に応募した経験がある。当時私たちは、連日のように侃々諤々の議論を繰り返し、全力投球で応募するも見事落選。失意に打ちひしがれる私たちに、その審査員でもあった大学の指導教官は「なぜ落ちたか、それは社会人になったら分かるよ」と一言。今にして思えば、6人の意見をまとめきれず中間的性質のものになってしまったことや、何より造形の修練が不足していたことが敗因であったと思うのだ。その後、6人の同級生たちは別々の道を歩んでいくが、私たちの応募を契機に、翌年から学生賞が設立されることとなったのである。

その後私はGKに入社し、新人の身でありながら、再び毎日ID賞に応募するチャンスを得たことは、願ってもないことであった。繁忙な日常業務をこなしつつ、夜な夜なコンペ作業に勤しんでいた。「今度こそ！」そうした強い思いの中、選んだテーマは電電公社（現NTT）の課題であった。

それは「人と人、心と心をつなぐ・Human tele - community」がテーマであり、「21世紀に向けて高度情報化社会を迎えようとする今、『心』を伝え『孤独』から脱却するテレコミュニケーション」が求められていた。それに対して、私たちが出した提案が「Invisible - City・インビジブルシティ」であったのだ。

「インビジブルシティ」は、超高度に発達した情報社会における「都市・住居・道具・精神」の提案であった。そこにおいては、移動の意味が変容し、人々は既存都市に定住することなく、「情報遊牧民」化し土地から解放される。そこで人は、高度情報装置と化した「庵」に住み、装身具化した情報端末を身にまとうこととなる。その結果、「一人であって、一人でない」精神性が獲得され、真に自由な生活が獲得されるという壮大な構想である。

インビジブルシティ（1983）
第30回・毎日国際インダストリアルデザインコンペティション・提出モデル
メインテーマ「インダストリアルデザインの新世界／モノと環境の未来形」
日本電信電話公社（現NTT）課題／人と人、心と心をつなぐ Human tele-community 超
高度情報ネットワーク社会の姿として、「自律する個」と「生命の交歓」がテーマとなっ
ている。「都市・住居・道具・精神」の四象限のコンセプトモデルであり、土地に解放
された高度情報都市を山岳都市として表現する他、情報の庵、装身具化した情報端末、
それらにつながれた精神世界が象徴的に表現されていた。共同提案：森田昌嗣

それは、単なるプロダクト提案ではなく、「道具と精神を結ぶ提案」であった。

毎日ID賞の審査会は大いに揺れたという。5名の海外審査員を中心とした「特選を強く推薦する」という意見と、理解に苦しむ出題企業側の特別審査員の間で、評価が真っ二つに割れた。結果、「出題企業が『評価不能』とするものを選定することはできない」という主催者判断で「落選」が決定した。「インビジブルシティ」の代わりに、特選二席を獲得した提案は、「ハーフミラーを用いて目と目を合わせて会話できるテレビ電話」であった。

結果は、再び落選に終わったが、私は満足だった。もとより「特選か落選か」の真剣勝負、審査員を超えた提案を作り上げた満足感に、心は爽やかであった。

その後毎日ID賞は、国際デザイン交流協会によって、同年（1983年）より始まった国際デザイン・コンペティションにその役割を移し、栄光の舞台を閉じることとなる。しかし、その国際デザイン・コンペティションもまた、国際デザイン交流協会の解散（2008年）に伴い終了してしまった。奇しくもその最終コンペの審査員を、私が務めたことに不思議な

縁を感ぜずにはいられない。学生時代「やがて分かるよ」と言ってくれた恩師も、今や鬼籍の人である。

時は流れた。「インビジブルシティ」から27年、超高度情報都市は現れただろうか。ある面、デジタル・ネットワークを介した生活行為は、時空を超越したと言えなくもない。Googleは「第二の神」となり、インターネットは生活に欠くことのできない存在となっている。家庭では3D映像を楽しみ、身体行為すらWii Fitなどのデジタル端末を介して体験可能となった。携帯型個人端末は、iPhone-4においてテレビ電話の夢を可能とし、更なる高機能化、小型化、装身具化を進めている。これらは、みな「インビジブルシティ」において予測された未来である。

しかし、今に生きる「情報遊牧民」の心は豊かであろうか。確かに「一人でも寂しくない暮らし」は達成されたかに見える。しかし、その一方で「秋葉原事件」のような、ネットワークにしか生きられない人間を生み出してしまった。デジタル・コミュニケーションの歪みが生んだ悲劇がそこ

にある。「インビジブルシティ」においては、限りなく高度化するデジタル・コミュニケーションの一方で、直接的に人と人が交流する場の重要性を提唱していた。「生命の交歓の場」は、最も高次かつ重要な都市要素として位置づけられていたのである。

将来、いかに時代が変化しようとも、耳からアンテナを生やしヘッドギアとウェアラブルコンピュータで武装した、サイボーグのような人々が街を占拠することはもうないだろう。それは、私たちの身体に潜む「内なる自然」が、そのことを拒むに違いないからだ。今、私たちがコミュニケーションを考えるとき、Intangible（不可触）なデジタル・コミュニケーションを抜きに語ることはできない。しかし、それと同時に Tangible（可触）なコミュニケーションの価値を忘れてはならないのだ。これは、とりも直さず生命体としての人間の本来性ともいえるだろう。そして、そのことが、結果的には「心の安寧」を導くものとなる。道具の未来を考えるとき、この身体性感覚こそが、これからますます重要になってくると思えてならないのである。

この原稿を書いてから、すでに10年あまりが経過している。実に40年近く前の未来予測であったわけだが、ここで想定されたことは、ある面全て的中している。その後私は、縁あってNTT移動体通信機器の未来予測に携わり、今日のスマートホンの原型を提案することになる。さらに、初の普及型携帯電話の原型を全て作ったNTT803型をはじめとした初期のポケベルや携帯電話の原型を全て作ってきた。そこでは、ハードウェアのデザインを担ってきたわけであるが、つねに意識していたことは、新しい生活道具の登場によって、人の暮らしや、人の心はどのように変化するのかということであった。それは、前進する時代の中にあって、人間本来の作法や文化への想いでもあった。しかし、そんな懸念をよそに、社会は人の感性を超えて進化していった。

そして、ようやく時代はインビジブルシティに追いついてきたわけであるが、第四次産業革命からシンギュラリティへと移行する状況にあっても、「心」への想いは変わらぬものがある。本書でこれまで述べてきたように、時代はデザインとビジネスを結びつけるものとなった。そしてビジネスは、地球規模での

社会的視野なくしては成立しなくなっている。その時デザインは、原点的に内包していた「より良い社会の全体性」を再び目指し、「心ある社会」の実現を求めているのだ。

今、デザインは「モノ・コト・テクノロジー」の先に、「心」とのつながりが要請されていることに気づくべきだろう。これは、時代を超えた価値であり、デザインが「Design for a Better World ／より良い世界のためのデザイン」を目指し続けるとするならば、必然的に回帰していく本来的な価値である。

私たちは「モノの心」を説き、「人の心」を見つめ、「より良い生活と社会」を構築するデザインによって、明日を拓いていく。

それこそが目指すべき「デザインの本質」であると信じている。

204

おわりに

「デザインには社会的使命がある」こう語ったのは、恩師 小池岩太郎である。

そして、デザインを「愛」という言葉で表現した。その「愛」とは、人への思いやりから、社会愛、人類愛へと至る大きな思いであった。

小池の一番弟子であった榮久庵憲司は、GK（グループ・オブ・コイケ）を設立し、「モノには心がある」と説いた。そして「道具＝モノ」の良心が、より良い世界を拓くとした。この考え方は、モノの表現を対象とするデザインのみならず、人とモノと社会の最適解を求める包括的なデザインであり、小池の思いに通底する。

私は、高校時代に学校の図書館で、榮久庵の著書『インダストリアルデザイン』に触れ、新たな世界を知ることになる。その後、小池教授の最後の薫陶を受けた学生となり、自然な流れでGKの門を叩いた。それから、長い時が流れた。私は、小池の「愛」、榮久庵の「心」という二つの思いを抱き、GKとと

もにデザインの道を歩んできた。

今、デザインは大きな変革の中にある。デザインの意味や役割は大きく拡大し、モノとコトのダイナミックな関係を構築している。その中で、ＧＫは常に革新する運動体であろうとしてきた。この転換期において、「デザインとは何か」その意味を改めて明らかにする必要があると感じた。デザインの諸相を見つめ、ＧＫの活動を通して「デザインの本質」を考えようとしたのである。画家ゴーギャンは、欧州を遠く離れ、タヒチにおいて代表作「我々はどこから来たのか、我々は何者か、我々はどこへ行くのか」を描いた。この根源的な問いこそが、私自身つねに問い続けてきたことでもある。「デザインはどこから来たのか、デザインとは何か、デザインはどこへ行くのか」そうした思いから、本書を著すに至ったものである。

産業社会が「良心」を持ち始め、デザインのミッションとしての地球的課題の解決が語られるなか、デザインは「心」を見つめる必要があるだろう。それは

倫理的な心であることはもちろん、人の心の内面において共振する「想い」を忘れることはできない。このことは、小池の「愛」、榮久庵の「心」にもつながっている。モノからコトへと拡大したデザインの先に、ふたたび、デザインの原点を問い直す時が来ていると思えてならない。

そして、本書の執筆を終えようとしたときに、新型コロナウイルスのパンデミックが起きた。世界の人たちは自宅に籠り、社会システムは凍った。20世紀が構築した近代の資本主義が危ぶまれ、大都市集中の社会モデルの終焉が語られている。この次なる社会は、どこかインビジブルシティを想起させる。それは、デジタルネットワークによって結びつけられた「自律する個」が創り出す社会だ。住まう場所や時を選ばず、時間と空間を超越した都市の概念である。コロナ問題の先に、社会は大きく変容しようとしている。ポスト・コロナショックの世界は、心で結ばれたインビジブルシティの理想社会と重なっていくのだろうか。その未来は、社会的使命をもつデザインの力にかかっている。

本書の筆を置くにあたって、出版に逡巡するわたしの背中を押して下さった水野誠一氏と谷口正和氏に、心より御礼申し上げたい。お二人のご助言なくしては、その決意は難しいものであった。そして、執筆に辛抱強くお付き合い頂いた、ジャパンライフデザインシステムズの長谷川千登勢氏と緒方浩二氏にも、深く御礼申し上げる。また、資料提供を支援してくれたGKデザイングループのメンバーおよび、エディトリアルデザインと内容精査に協力してくれたGKグラフィックスの木村雅彦君にも感謝の意を表する。

最後になるが、この場を借りて一言付け加えさせて頂きたい。GKデザイングループは、組織創造力を標榜し歩んできた。その輝かしい道筋は、グループ全員の力と、現職メンバーを遥かに超える数のOB・OGの方々、そして我々の活動にご理解とご支援を下さったご家族があってこそ成し遂げることができたものである。ここに改めて皆様方に深く感謝申し上げる。また、私を支えてくれた人生のパートナーにも心からありがとうと伝えたい。

田中一雄

209

作品展示ギャラリー：GKデザイン機構内1F

本書を天界でGKを見守る榮久庵憲司にささげる

Design and business are closely related in modern society. Business is no longer viable without addressing social issues on a global scale. **Design, for its part, takes a fresh move toward restoring the totality of a better society,** a concept that originally existed in the modern design movement, and prompts designers to **seek a society that appreciates the spiritual aspects of things.** It's also the place where "Design for a Better World" necessarily returns.

We will explain the spiritual aspects of things, take a close look at human minds, and make efforts to build a better life and society. This is the way we move forward, and by doing so, I believe we will be able to reach the essence of design.

Epilogue Page 206–209
—

French painter Paul Gauguin produced his masterpiece *Where Do We Come From? What Are We? Where Are We Going?* while he stayed in Tahiti far away from Europe. The title serves as a fundamental question I keep asking myself. Bearing in mind the question **"Where Does Design Come From? What Is Design? Where Is Design Going?"** I started writing this book.

As our industrialized society has started to raise awareness about conscience and look to designers to solve global issues, design should put more focus on the spiritual aspects of things. Of course, they are associated with ethical issues. At the same time, they remind us of aspirations of people hoping to work together toward common goals. Design has expanded its domain from the tangible to include the intangible. I firmly believe now is the time for us to return to where it started and reconsider its meaning of existence.

Translated by Hisaya Shimizu

experiences, its ethical standards, and its affection for humanity.

It is expected that artificial intelligence, or AI, will excel humans in 2045. We are facing a prospect that design will be completely driven by advanced technologies in the future. However, we should keep one important thing in mind: Unlike humans, AI and big data have no heart. AI proves its worth only by carrying out detailed data processing about things in the past. This is the reason why we need to carefully think about what only humans can do.

Design will continue to play a role in enhancing people's living and making the world a better place to live in. Therefore, it will become increasingly important for designers to put forward groundbreaking hypotheses based on their creative minds.

When designers carry out their social mission with their emphasis on spiritual aspects of things, they can generate new values. That's the most important part of the "Essential Values." When designers try to deal with the essence of things, taking cues from GK's original belief that material things have their own spirits, the spiritual aspects of things should emerge in their works. That also means they need to think of design in a cultural context. Design has no future unless designers place spiritual aspects at the core of their activities.

What is required in the post-singularity society

Before ending my story, I would like to introduce a proposal called "Invisible City" presented in 1982.

Invisible City, which literally means a city that cannot be seen, is remarkably similar to the near-future society we currently imagine. It shows a society where people no longer need to live in a physical community thanks to a closely-knit digital network. People living there have self-sufficient mindsets, offering stark contrast to humans living together to share their pleasure. They live independently and share the enjoyment of life by interacting with each other remotely.

Chapter 4: Five viewpoints for the essential values

We have been seeking essential values in various things through designing. In other words, we have engaged in discovering values existing at the metalevel so that they can be embodied in specific objects.

Here are the five viewpoints we should adopt in seeking essential values.

1. Think from scratch:
Completely new designs emerge from the efforts to think from scratch without having any fixed ideas in advance.

2. Start from humans:
A human-centered approach should always be a starting point of design.

3. Convey deep feelings and thoughts:
Designers' souls present themselves in their works.

4. Work out narratives:
Thinking at the metalevel leads to creating new values.

5. Change society:
Having a social perspective is a must in today's society

Chapter 5: Where is design going?

Toward an era of richness of the heart or emotional richness
To understand design's place in society from past to present to future, we need to put renewed focus on its spiritual aspect in addition to other factors such the tangible, the intangible and the technology. The spiritual aspect of design covers a wide variety of thought-provoking themes such as the spirit of designing, design's ability to bring moving

pursuit of collaborative design for essentials that is Designing for Essential Values.

Essential values exist at metalevels

Pursuing essential values is equivalent to extracting values that exist at metalevels. They are related to meanings that can be grasped at a level higher and more abstract than a level at which things are understood in normal social settings.

2. GK's organizational creativity

Forces propelling GK: **Movement, Business and Study**

GK has long embraced the slogan "Movement, Business and Study" as its guiding principle. Among these elements, "Movement" means design movements, which presented themselves as movements for social reform and also as those for enhancing the status of design.

"Business" is an act of transforming the idea of Movement into specific designs so that it can be connected with various business activities. We keep discussing how our society should be and consider its appropriateness through design.

"Study" puts designers' works in perspective by using languages so that the public can evaluate its values.

In this way, "Study" explores the essence of things, which results in themes for "Movement," and our efforts to put them into practice lead to "Business." GK's basic principle of "Movement, Business and Study" keeps evolving in spirals and enhances its organizational creativity.

Three values generated by design

GK thinks design's value to be composed of the economic, cultural and social values.

Material things have their own spirits

GK Design's founder the late Kenji Ekuan was a philosophically oriented designer, whose way of thinking has been reflected in the company's basic principle. He called this way of thinking the ""Thought of *Dougu*" (*Dougu* is a Japanese word meaning a tool). He said all things that exist in this world should be considered *Dougu*. According to him, buildings, clothes and all other man-made things should be treated under the general idea of *Dougu*. The title of this book "Designing for Essential Values" is a contemporary interpretation of this concept.

Ekuan came to realize that things are provided with their own spirits when he saw his hometown Hiroshima devastated and reduced to ashes by the atomic bombing in 1945. He said he had heard things painfully crying around him. According to him, the world appears differently if we bear in mind the idea that things are provided with their own spirits. Thinking like this helps us understand this rather abstract idea that Ekuan advocated.

Design for a better society

GK made efforts to act as a social conscience in the postwar industrialized society. This means GK has aimed to promote a better society through its activities, instead of simply being involved in the economic framework of our industrialized society and contributing to it.

Designing for the Essential Values

Whatever the target of design, designers need to ask themselves **a question about what it is in its essence** in the first place, and then hold in-depth discussions about it in order to figure out what it should be in its real sense. This is how designers incorporate essential values into tangible objects, which constitutes GK's

plant accident and other disasters that struck Japan in its aftermath have caused a big paradigm shift, **leading people to believe that they can't gain social acceptance unless they do right things in right ways without telling lies.**

Design's approach to global issues

Design has been attracting attention due to its ability to organize social reforms. As shown in the World Design Organization's contribution to the Sustainable Development Goals, or SDGs, design has started to assume great responsibility.

Design illustrates people's affection for humanity

From the birth of the modern design to today's international design movement, the idea of social justice underlies the history of design. Now that people start to realize that our planet is not sustainable if things remain unchanged, they need to put design into practice in appropriate manners.

Chapter 3: Design's social mission Page 83–113
—

1. From the Thought of Dougu to the Essential Values

Design as a medium for the democratization of beauty

At its beginning, **GK Design aimed to become a body for social movement as Bauhaus** did in Germany.

The concept of the democratization of material things emerged in postwar Japan, where people lived in poverty and aspired for affluent lives. While continuing its design activities, GK Design advocated the democratization of beauty. The idea was to declare that beauty is not only about the appearance but also about the most important values contained in it.

The ability commonly acknowledged in the conventional design, which is often described as "design" with lowercase "d." This specialist expertise is indispensable for producing highly valued design outputs.

What is design thinking?

Design thinking can be paraphrased as a collaborative method of generating innovative ideas or a collective planning development method based on creative thinking. It's important for designers to be an advocate for users.

Organization building and value judgment necessary for the design-driven management

The above mentioned five basic abilities should be applied to the design-driven management. Design thinking is helpful when a company introduces the design-driven management. Its method should be introduced to the upstream of the corporate management. That allows businesses to think outside of the box and work out innovative plans. It also encourages innovations in their products and services and helps them make judgments from customer viewpoints.

Chapter 2: What design has been aiming for

—

1. How design has evolved
2. Where the world is headed

Design's renewed focus on society

People living in Japan have started to pay attention to design's ability to change society. I believe this trend to have its origin in the Great East Japan Earthquake in 2011. The nuclear power

self-transformation and keeps changing its character.

3. Design thinking and design-driven management

Design's role in management

In 2018, Japan's Ministry of Economy, Trade and Industry released a report called *The Declaration of Design-Driven Management*. This report describes **the role of design in two aspects: "design contributing to brand enhancement" and "design leading to innovation."** It's up to each company to choose which one of them for their ideal management, which turns out to reflect the company's identity.

Five basic design abilities

① **Observation ability:**
The ability to describe a target of design through objective understanding of it based on careful and in-depth observations

② **Problem finding ability:**
The ability to take an objective approach to sort out complicated realities in people's lives and organize the findings into a problem structure.

③ **Idea making ability:**
The ability to propose hypotheses for solving the problem. Design thinking aims to be a bellwether for creating innovative and freewheeling ideas.

④ **Visualizing ability:**
The ability to visualize ideas. It doesn't necessarily require highly artistic modeling skills. It aims to extract essential factors from inside a problem so that they will serve for formulating a common understanding of it among the project team members.

⑤ **Artistic creative ability:**

The meaning of design, once considered as creating concrete objects, has evolved to include the act of developing ideas. In this sense, people with design abilities are those capable of producing creative ideas, rather than those with artistic feelings.

Declining focus on product design

Since its establishment, Japan's Good Design Award has long held a belief that a good design depends on how beautiful it appears. After the turn of the century, the Award came to put greater emphasis on things and thoughts that can generate values in solving social problems and bring about transformation in people's lives. In other words, the Good Design Award has changed to something like the Good Innovation Design Award.

2. Design in expansion

Four viewpoints for understanding design's expansion

1. **Expanding domains:** From the tangible to the intangible such as UI/UX design and service design
2. **Expanding processes:** New ways of thinking and their application to management as seen in "Design Engineering" and "Design Thinking"
3. **Expanding themes:** Design's legitimacy required in social issues such as SDGs
4. **Expanding relationships:** Design in sync with the digitized society as embodied in Big Data and AI

Toward the next phase of design

Design by nature aims to explore a new world without clinging to the past. The basic idea of modern design was to present a new way of thinking against the present state of things. It remains unchanged even today. Design is always in the process of

Designing for Essential Values English summary
Kazuo Tanaka

Preface Page 3–5
—

What is design? Design is in the process of great expansion. That's because design's domain has expanded to include intangible concepts in addition to tangible objects. **Design has broadened its range of activities as its focus has shifted from highly specialist expressions to** idea generation based on creativity. As a result, notions like "innovation" and "solution" have emerged as major themes of design, putting it in a closer relationship with the world of business.

Design can be defined as the act of leading society toward a better tomorrow **with an emphasis on creativity.** It encompasses a wide range of activities including efforts to work out high-quality product modeling, initiatives for innovation aimed at addressing challenges in modern society, and even measures to provide people with pleasure and peace of mind. Design should be considered something universal that includes all these things. I believe this fact is the very essence of design. I invite the readers of this book to think about design's essence that continues to exist toward the future, taking cues from activities by GK Design.

Chapter 1: Some aspects of today's design Page 11–55
—

1. Design as recognized in Japan
Shifting focus: From the tangible to the intangible

田 中 一 雄　たなか かずお

株式会社GKデザイン機構 代表取締役社長 CEO

公益社団法人 日本インダストリアルデザイナー協会 理事長
公益財団法人 日本デザイン振興会 グッドデザイン・フェロー
WDO（World Design Organization）リージョナルアドバイザー
Red Dot Ambassador, Germany
技術士（建設部門／建設環境）
名誉博士（Doctor of Letters）Ajeenkya DY Patil Univ., India
（2020年9月現在）

1956年	東京生まれ
1981年	東京藝術大学美術学部デザイン科機器デザイン卒業
1983年	東京藝術大学大学院美術研究科デザイン専攻修士課程首席修了
	株式会社GKインダストリアルデザイン研究所入社
2000年	財団法人2005年日本国際博覧会協会
	愛・地球博 サイン・ファニチュアディレクター
2007年	株式会社GKデザイン機構 代表取締役社長
	国際インダストリアルデザイン団体協議会（icsid／現WDO）理事（–2011）
2016年	財団法人台湾デザインセンター 国際デザイン顧問
2017年	経済産業省・特許庁：「産業競争力とデザインを考える研究会」委員
	『「デザイン経営」宣言』策定コアメンバー

株式会社GKデザイン機構
〒171-0033 東京都豊島区高田3-30-14 山愛ビル
Telephone 03-3983-4131　Facsimile 03-3985-7780
http://www.gk-design.co.jp/

デザインの本質

発行日　二〇二〇年九月一六日　初版発行
　　　　二〇二一年一〇月四日　二刷発行

著者　　田中一雄

発行所　Life Design Books ライフデザインブックス
　　　　株式会社 ジャパンライフデザインシステムズ
　　　　一五〇―〇〇三六　東京都渋谷区南平台町 一五―一三
　　　　電話　〇三―五四五七―三〇三三
　　　　ファクシミリ　〇三―五四五七―三〇四九
　　　　ISBN 978-4-908492-88-4
　　　　©Kazuo Tanaka 2020　Printed in Japan

デザイン　株式会社 GKグラフィックス　木村雅彦

印刷・製本　株式会社 サンエムカラー